Ln 13576

MÉMOIRES
DE
MADEMOISELLE MARS.

Imprimerie de Cosson, rue du Four-Saint-Germain, 47.

MÉMOIRES

DE

MADEMOISELLE MARS

(DE LA COMÉDIE FRANÇAISE),

PUBLIÉS PAR

ROGER DE BEAUVOIR.

I

PARIS,
GABRIEL ROUX ET CASSANET, ÉDITEURS,
33, rue Sainte-Marguerite-Saint-Germain.
—
1849.

INTRODUCTION.

Dans le courant de 1829, la *Revue de Paris*, recueil alors à la mode, publia une toute petite nouvelle de cinq pages, appelée : *Marie* ou le *Mouchoir bleu*.

Cette nouvelle obtint un véritable succès.

Pour le dire en passant, M. Véron n'a eu ce bonheur-là que deux fois dans sa vie de directeur, mais il l'a eu pleinement et à l'exclusion de tout grand journal; il a publié deux petits chefs-d'œuvre, dont ses amis et le public doivent lui savoir gré : le premier était cette nouvelle du *Mouchoir bleu*, et portait, comme signature, le nom d'Étienne Béquet ; le second se nommait *l'Abbé Aubin*; il était de Mérimée.

A plus de dix-sept ans de distance, la première de ces deux nouvelles si simples, si rapides, fut presque un évènement.

C'était alors le règne véritable de la *nouvelle* : on n'écrivait pas encore six volumes en deux mois; la littérature

contemporaine ne montait pas des briks de l'État, elle vivait de peu ; il n'y avait pas de métier à la Jacquart pour le roman, voire même pour le théâtre. Béquet tira donc un jour de son portefeuille le *Mouchoir bleu*, et la *Revue de Paris* s'en contenta.

C'était une élégie candide et modeste, l'histoire d'un pauvre diable de soldat suisse, qui vole un mouchoir pour sa fiancée, mademoiselle Marie, et que l'on fusille d'après la rigueur du code militaire. Là rien de tourmenté, rien de prolixe, le pâtre du chemin vous eût fait le même récit; la jeune villageoise eût déposé sa cruche à la fontaine pour l'entendre. Sur le papier de notre écrivain ingénu avaient dû tomber seulement quelques unes de ces larmes rares, arrachées à la paupière du

caporal Trimm, quand ce brave caporal trouve le temps de s'attendrir. Sédaine, Sterne et Prévost étaient fondus habilement dans ce récit. La bonhomie habituelle du conteur, la tournure contemplative de son esprit, se trahissait dès les premières lignes ; c'est la seule nouvelle que fit Béquet, encore fallut-il qu'on l'en pressât. Indolent par goût, critique par état, flâneur par instinct, Béquet, que nous avons beaucoup connu, réalisait dans toute sa personne un de ces chanoines fleuris, dont l'abbé de Saint-Martin restera le meilleur type; il y avait chez cet homme du sybarite, de l'écrivain, et du lazzarone. Sa physionomie seule devenait la plus interessante des études; elle avait quelque chose mobile et d'imprévu, elle pas-

sait par des nuances aussi distinctes que le visage expressif du neveu de Rameau. Dans le même quart-d'heure, Béquet se montrait réjoui et sentimental, pleureur et sceptique, crédule, sévère, indulgent, selon l'ami ou le vin qu'il rencontrait. Ce front chauve bien avant l'âge, ces mains passées invariablement dans son gousset comme pour se donner une contenance, cet œil vitré ou étincelant tour-à-tour, cette lèvre triste, pendante comme celle d'un homme absorbé dans quelque colloque intérieur, cette négligence résolue dans le maintien, dans la démarche, dans l'habit, tout cet ensemble gauche et abandonné de Béquet attirait sur lui l'attention et commandait l'examen aux plus distraits. Je laisse exprès ici la

pureté inaltérable de ce goût si rare et si correct, pour ne parler que de l'homme; l'homme intéressait chez Béquet par une sorte de mélancolie hâtive, son rire était maladif, sa gaîté fiévreuse, son esprit le plus calme voisin de l'exaltation. Causeur ingénieux, helléniste de premier ordre, esprit incisif, mémoire charmante, Béquet fascinait surtout ses initiés; il fallait lui plaire pour qu'il se donnât la peine de plaire ensuite. Quel torrent de citations et d'anecdotes! Il vous eût parlé à la fois de Saint-Simon et du poète Lucain, de madame du Barry et de mademoiselle Contat, de Planche, son vieux maître, et du procès de Fouquet sur lequel il avait des notes! En vérité, ceux qui ne connaissent cet homme d'un charmant esprit que par la piquante

vulgarité de quelques traits et charges d'atelier ne savent rien de Béquet ! On a fait sur lui des mots qu'il n'acceptait pas; on a joué avec son esprit imprudemment. Nous, qui respectons plus que tout autre sa mémoire (peut-être parce qu'il eut l'indulgence de nous aimer), nous devons dire que si Béquet eût vécu, nous n'eussions guère songé à écrire ce livre, tant dans la moindre causerie, la moindre soirée, Béquet eût pris sur nous les devants en causeur instruit des moindres particularités de la vie de mademoiselle Mars. Béquet eut en effet, dans l'inimitable actrice, une amie noble et constante; il l'apprécia, il l'aima comme une sœur habile et prudente; il la défendit, ce qui vaut mieux, lui dont la rigueur fut souvent si inflexible ! C'est

que, comme beaucoup d'amis de mademoiselle Mars, Béquet avait reconnu dans elle toutes les qualités d'un *honnête homme*. Quand il en parlait, Dieu sait avec quel esprit! on s'intéressait à cette persévérante étude d'une femme du XIX® siècle, comme on se fût intéressé à un pastel à demi effacé dans la galerie de Versailles et de Saint-Cloud. Quel autre, en effet, eût fait mieux valoir que lui les plus exquises délicatesses de ce cœur inconnu au monde, à la foule; qui mieux que cet ami naïf et bon nous eût révélé la femme dans l'actrice, mademoiselle Mars sous Célimène, Sylvia? Ce talent si pur, si étincelant, si ferme, ce talent multiple et plein de souplesse, quel homme dut le contempler avec plus de respect, de trouble, d'émotion,

lui qui fut l'ami, le défenseur assidu de Casimir Delavigne, de mademoiselle Mars, de Talma? Mademoiselle Mars! mademoiselle Mars! Les pleurs venaient aux yeux de Béquet lorsqu'il prononçait ce nom! Il savait tout d'elle : ses labeurs, ses bienfaits cachés, son abnégation, ses joies, ses triomphes et même ses caprices ; et de tout cela, il s'était fait dans sa tête un roman aussi charmant, aussi approfondi que la *Marianne* de Marivaux. Mademoiselle Mars, nous disait-il, mademoiselle Mars, oh! quelle oraison funèbre ! Ne fut-elle donc pas hors de la scène un composé brillant de mille qualités aimables, ne laisse-t-elle pas après elle un parfum de grâce et de politesse qu'eût envié la cour du grand roi? Dans le temps où

nous vivons, temps phalanstérien, prosaïque, humanitaire, ne sont-ce pas là de beaux et utiles dehors à proposer en exemple à une société chez qui le goût et l'instinct des convenances s'affaiblissent de jour en jour? Mademoiselle Mars! mais elle emportera, croyez le bien, avec elle, le dernier mot d'un siècle qui eut seul le don de la causerie et des belles manières, qui défendit son fauteuil contre l'empiètement de la politique! Mademoiselle Mars est bien plus de ce siècle-là que du nôtre, et rien ne servirait plus à l'établir, poursuivait-il, que son dédain formel pour tout ce qui ne rappelait pas ses mœurs. Que d'éléments de succès réunis dans ce modèle incomparable! Celui-là ne s'est pas trompé qui a dit le premier, en la voyant,

qu'elle n'était pas née *bourgeoise*. La bourgeoisie était pour elle une antipathie, un contresens. « Avec un éventail dans la main, m'a-t-elle dit cent fois, une femme est plus forte qu'un homme avec une épée! » C'est qu'elle avait compris ce pouvoir souverain du regard, du geste, de la parole! Ce sourire, doux rayon entre deux rangées de perles, cette gaîté vive, aimable, que madame de Sévigné laisse follement bondir sous sa plume, et que mademoiselle Mars laissait tomber de sa lèvre; ce talent d'écouter, — le plus difficile des silences, — cette moquerie pleine d'insousiance, ce goût, ce tac sûr, qui donc en a surpris l'étude, sinon le secret?

C'est par tout cela que se défend mademoiselle Mars, et aussi par ce goût,

cette réserve, ces grâces imprévues, cette immense faculté d'exaltation qu'elle possède et domine, selon le besoin et l'exigence du travail. Mademoiselle Mars! mais elle aura été mêlée comme une noble et grande tige à toutes les palmes du dix-huitième siècle et du dix-neuvième, elle aura connu tour-à-tour Châteaubriand te madame Récamier, Gérard, Victor-Hugo et Napoléon! Vous fut-il donné seulement, ajoutait l'auteur du *Mouchoir bleu*, de voir, de lire, de tenir entre vos mains une corespondance quelconque sortie des mains de mademoiselle Mars? Quel génie plus fin, plus agile et plus hardi! C'est elle, et non moi, qui devait écrire le moindre feuilleton sur Suzanne ou Célimène. Telle elle est entrée dans la vie, telle elle l'a tra-

versée avec le cortége de ses qualités affables, de ses vertus, de ses sentiments d'une autre époque ! Et il faudra bien que l'envie se taise, il faudra bien qu'on lave un jour mademoiselle Mars de l'affront des petits pamphlets et des petites calomnies; car on se souviendra, en temps donné, qu'elle ne leur opposa jamais que le *silence*, on se souviendra que mademoiselle Mars, si humble et si ignorante d'elle-même dans ses triomphes, fut aussi la femme la plus résignée aux jours désastreux de l'abandon !

Ainsi parlait Béquet, ce vrai confesseur littéraire de mademoiselle Mars, Béquet, qui lui avait fait partager le premier son amour pour les poètes, son culte pour Saint-Simon. Mademoiselle

Mars avait aimé Saint-Simon parce que Béquet l'aimait.

Et par ce trait seul, vous pouvez voir tout d'abord à quelle femme et à quel esprit nous allons avoir affaire. Célimène lisant le chapitre des ducs à brevet, n'est point une Célimène comme il en naît tous les jours. Ajoutez à cela que mademoiselle Mars eut pour père un membre de l'Institut, Monvel; qu'elle fut appelée toute jeune à connaître les premiers, les plus excellents auteurs de son temps; que la cour elle-même lui sourit à sa naissance; que tout ce qu'il y avait en France d'esprits éclairés, ardents et chaleureux protégea cette jeune enfant; et dites-nous si les fées de la fable mollement penchées sur un berceau

trouvèrent un plus brillant avenir à prophétiser?

Ce que m'avait dit Béquet de ce carectère surprenant me donnait, je l'avoue, le plus vif, le plus sincère désir de connaître mademoiselle Mars; et comme ici les dates peuvent servir à l'appréciation de cette étude, je dois ajouter que Béquet me parlait ainsi de son idole constante à l'époque où mademoiselle Mars allait, disait-on, prendre sa retraite, emportant avec elle, dans un seul pli de sa robe, tous ces chefs-d'œuvre qu'une autre magicienne ne devra plus de longtemps, hélas! ressusciter avec sa baguette et son sourire.

La première fois que je vis l'auteur du *Mouchoir bleu*, chose singulière! Béquet se rendait lui-même à la vente d'une bi-

bliothèque, celle de M. Chalabres, dont mademoiselle Mars était légataire universelle. La *Revue de Paris* publia, à cette occasion, un article de moi : ce fut mon premier essai littéraire. Béquet présenta lui-même cet article à la *Revue*.

C'est au nom de mademoiselle Mars que je dus ainsi ma première inscription sur un registre de la presse. Cette date m'était demeurée présente à l'esprit, quand j'appris, à quelque temps de là, le nouveau domicile que s'était choisi Béquet, à Saint-Maur. Loëve-Veymars et moi nous reçûmes un jour une lettre de Béquet : il nous invitait à aller dîner le lendemain dans son ermitage. Nous nous promîmes bien, l'un et l'autre, de ne pas manquer à ce rendez-vous, dans lequel, je dois le dire, il entrait pour

moi un vif désir de curiosité. La nature de nos travaux nous avait tenus quelque temps éloignés les uns des autres; ce rendez-vous littéraire avait donc pour nous un grand charme. En me couchant, je l'avoue, je relus un peu mon Horace, n'ayant pas oublié que Béquet était bien capable de nous parler latin à dîner.

II.

Si vous ne connaissez pas Saint-Maur et ses ombrages, vous êtes bien heureux, d'abord parce que Saint-Maur est laid, puis parce que ses ombrages sont inondés de poussière, d'une poussière à

désesperer la palette des peintres.

Rien qu'en voyant ces arbres et ce morne village parisien, où l'on transporta Carrel expirant, je fus pris d'une grande tristesse. Il m'avait toujours semblé que la maison d'un poète devait être fraîche et souriante; je trouvai l'habitation de Béquet froide et morose. Quoi de plus malheureux que les auteurs, pensais-je, ils inventent des oasis délicieuses, admirables, dans leurs moindres livres, et tous leurs poëmes, tous leurs rêves aboutissent à une mauvaise treille, à des gazons brûlés, et à une vieille servante qu'ils prennent pour Amadryade!

Cela me fit penser à regarder un peu la servante de notre ami.

C'était un composé curieux, qui te-

nait à la fois de la gouvernante, de la tourière et de la Maritorne; elle avait en main un pot de réséda quand nous entrâmes, et elle le laissa tomber à notre aspect, en manifestant les signes de la plus grande surprise.

— On ne nous attend donc pas? demandai-je à Loëve-Veymars.

Il n'eut pas le temps de répondre, une fenêtre s'ouvrit : il en sortit la tête de Béquet.

— Ne parlez qu'en allemand à la Bérésina, nous dit-il, car elle est bien digne de cette nation par sa lenteur. Entrez, la table est mise et vous n'aurez pas d'indigestion !

Le dîner était frugal, en effet, et nous essuyâmes, à son endroit, un feu roulant de citations latines. Nous y répon-

dîmes humblement par l'offre d'un pâté de Chevet, que nous tirâmes de notre voiture. La Bérésina nous fit une mine gracieuse. Elle se démit vite de sa mauvaise humeur, et nous nous assîmes.

Entre ces deux convives, je n'avais vraiment qu'à écouter. Loëve-Veymars, à qui j'adresserais bien volontiers l'ode d'Horace : *O navis referent in mare!* etc, était un spirituel lutteur ; il entama bientôt une escarmouche piquante avec Béquet. Le talent de Loëve-Veymars était net, concis, plein de charme et d'élégante atticité. Aucun auteur n'a laissé sur le théâtre, et sur mademoiselle Mars en particulier, de plus fines appréciations. On mit de côté les poètes latins pour parler de mademoiselle Mars. La Bérésina ressemblait à Laforêt : elle

écoutait. Le dîner fut long et très gai; Béquet nous y lut la seule lettre qu'il eût reçue de mademoiselle Mars à titre d'éloges; il y était question du *Mouchoir Bleu*. Je n'ai jamais lu une pareille page de critique, cela était délié comme Marivaux. Il avait fallu faire violence à la modestie de Béquet pour qu'il nous allât chercher cette page précieuse (1). La conversation qui suivit cette lecture eut pour objet différents épisodes de la vie de mademoiselle Mars; Béquet nous conta, entre autres, le trait suivant :

Mademoiselle Mars vit un matin arriver chez elle, — je ne sais plus en quelle année, ce devait être vers 1825, — un

(1) La place de cette lettre, comme de beaucoup d'autres, est marquée à la fin du livre, aux autographes dont la collection fera mieux que toute autre étude apprécier le genre d'esprit de mademoiselle Mars.

jeune homme de bonne mine qui lui présenta un manuscrit. Ce garçon avait vingt ans, il était venu de sa province à Paris ; il n'avait lu qu'une chose encore, l'affiche du Théâtre-Français, et sur cette affiche le nom de mademoiselle Mars. Se faire présenter chez elle, il n'y fallait pas songer ; il ne connaissait âme qui vive. Un soir il entre au théâtre, où mademoiselle Mars jouait *Fanchette* de la Belle-Fermière. Il la regarde, il l'admire, il sort du parterre à moitié fou. A peine dans Paris, il s'aperçoit bien vite qu'il n'était pas mis comme tout le monde, le monde de Paris qui sait vivre et s'habiller. Il avait peu d'argent, il en attendait de son père ; il emploie le peu de ressources qu'il a à s'habiller convenablement. L'idée de voir de plus près

mademoiselle Mars s'empare de son cerveau avec une telle force que le lendemain, en se levant et après s'être équipé, adonisé de son mieux, il roule dans sa main gauche un cahier de papier blanc, puis le voilà qui court chez mademoiselle Mars. Il sonne, il attend, il dit son nom, un nom fort honorable et fort estimé dans sa province, mais inconnu dans la capitale ; il est introduit enfin. Il balbutie quelques mots: mademoiselle Mars l'écoute, elle lui parle avec bonté, il se trouble, et quand elle lui demande son manuscrit, il se déferre tout-à-fait. La rougeur lui monte au front, il est en nage, il se lève, puis le voilà courant avec cette rame de papier, — ce drame mensonger d'un pauvre enfant ! — jusqu'aux alentours du Palais-Royal.—J'ai

menti, se dit-il, j'ai menti, elle doit me mépriser! Il entre chez un armurier, et achète un pistolet. Le soir, et je ne sais à quelle occasion, il est invité chez un de nos plus riches banquiers. M. Shikler, de la place Vendôme. Le jeu à la mode était alors l'écarté. Notre jeune homme entre dans ces salons, il voit une table à laquelle on le convie de s'asseoir; il n'a jamais joué de sa vie, le voilà qui joue. Il passe une première fois, une seconde, une troisième, en un mot, il passe dix-sept fois! L'enjeu modeste qu'il a mis sur table est devenu une fortune; il a peur, il perd la tête.... Cependant il faut se lever, il ramasse les pièces éparses sur le tapis, fuit par le grand escalier et les jette à pleines poignées aux laquais de M. Shikler. —

Quel malheur ! s'écrie-t-il en s'esquivant comme un malfaiteur, quel malheur ! oh ! j'ai gagné ! j'ai gagné, et l'on croira que je ne suis qu'un voleur !

Il reste chez lui, s'y barricade, et, exalté par les évènements de sa journée, il se brûle la cervelle...

Béquet connaissait la famille de ce jeune homme ; il était le lendemain dans la loge de mademoiselle Mars, quand il reçoit une lettre annonçant cet évènement : cette lettre était du maître de l'hôtel habité par le jeune homme. Béquet se lève en s'écriant : « Le pauvre N...! oh ! si vous l'aviez connu ! C'était bien le garçon le plus timide, le plus gauche... Je ne le savais pas encore à Paris, pourquoi faut-il qu'il y soit venu ! » Tout en parlant ainsi, Béquet

regardait mademoiselle Mars ; il la voit pâle et tremblante.

— Mon Dieu ! s'écrie-t-elle, mon Dieu ! vous venez de nommer ici un jeune homme que j'ai vu hier, un jeune homme, n'est-ce pas, qui est venu chez moi avec un manuscrit ?

— J'ignorais cela, dit Béquet.

— Eh bien ! ce jeune homme, je l'ai vu... oui, je l'ai vu en rêve cette nuit... dans un rêve singulier. Il tenait en main un pistolet !

Béquet resta confondu. Nul au monde n'avait pu apprendre les détails de ce suicide à mademoiselle Mars ; mais elle avait rêvé, véritablement rêvé l'image du suicidé.

Un pareil fait ne doit être suivi, à notre sens, d'aucun commentaire ; il ser-

virait seulement, selon nous, à établir la faculté d'exaltation de mademoiselle Mars. Pour peu qu'une figure fût accentuée et qu'elle l'eût entrevue, cette image se gravait dans son esprit en contours ineffaçables. Il lui est souvent arrivé en province, de reconnaître des personnes qu'elle avait à peine fréquentées. — A certains passages de ces mêmes souvenirs, on rencontrera aussi dans sa vie d'étranges prédestinations.

Ainsi, mademoiselle Mars qui professa toute sa vie un culte pour les violettes, — ces fleurs au parfum suave et modeste, — devait se voir enterrée avec un bouquet de ces mêmes fleurs au côté, sans qu'on sût quelle main mystérieuse les avait placées sur sa poitrine.

Elle est morte aussi dans le mois qui porte son nom.

Sa fille est morte le 31 du mois de mars.

L'histoire de la mésange donnée à Béquet par mademoiselle Mars ne mérite pas moins de trouver sa place dans ces mémoires. Béquet en eût fait seulement le pendant du *Mouchoir bleu*.

Enfin mademoiselle Mars recevait tous les ans, à sa fête (la Saint Hippolyte), au milieu de bouquets d'amis, de fleurs achetées à grands frais chez madame Prevost, un simple bouquet d'héliotropes.... L'auteur de cette offrande, renouvelée tant de fois et avec le même silence, resta toujours inconnu, du moins de toute autre personne qu'elle.

Sans anticiper ici davantage sur ces détails purement biographiques qui retrouveront leur place en temps et lieu, nous pouvons avancer hardiment que peu d'actrices eurent d'abord une existence plus brillante que mademoiselle Mars, du moins du côté de la fortune; seulement la vie pratique l'usa. Les journaux qui ont bien voulu parler du nitrate d'argent employé par elle sur la fin de sa vie comme cosmétique pour ses cheveux se sont arrêtés froidement à l'épiderme; ils ne savaient rien du caractère de mademoiselle Mars. Ce n'est point une misérable teinture, un fard apprêté plus ou moins bien qui a déterminé chez mademoiselle Mars ces lésions graves, organiques, c'est sa vie elle-même, vie active, nerveuse et singuliè-

rement tourmentée par son propre besoin de volonté. Les esprits vulgaires ne se doutent pas à quel prix on achète souvent l'éclat; les indifférents s'embarrassent peu de ces luttes sourdes, incessantes contre l'envie. Les véritables amis de ce talent, l'honneur de la scène, demandaient à Dieu qu'il ne séparât pas pour elle le bonheur de la gloire : Dieu les a-t-il exaucés? Mademoiselle Mars eut à subir, vers la fin de sa carrière dramatique, des préférences et des injustices: le présent l'a vengée de l'ingratitude avant l'avenir ; elle n'en a pas moins souffert de ces combats violents. Affirmer seulement qu'elle est morte de chagrin, de désillusion, de satiété, c'est mentir aux faits, à l'évidence; c'est arranger une histoire de fantaisie.

Mademoiselle Mars est morte avec un mot admirable sur les lèvres, un mot digne de Bossuet.

L'abbé Gallard avait été amené près d'elle; il venait de joindre sur le lit de la mourante ces deux mains aussi blanches que deux beaux lys; il lui parlait de Dieu en prêtre noble et intelligent.

Quand cette confession — on sait que mademoiselle Mars s'est confessée sans nulle répugnance — fut finie à ce pacifique chevet, un ami bien cher et bien dévoué, s'approcha de mademoiselle Mars:

— Eh bien, lui dit-il avec un sourire voilé de larmes, cela ne fait pas mourir!

— Non, répondit-elle, mais cela aide à mourir!

C'est par ces paroles que cette vie simple et touchante devait être close; c'est par cette dernière abnégation d'elle-même que mademoiselle Mars vivra. Tout le temps qu'elle a souri et parlé, mademoiselle Mars a mis son cœur, son esprit au service des gloires ou des amitiés contemporaines; elle n'a reculé devant aucun sacrifice. Cette voix d'un attrait, d'un pouvoir incomparable, ce talent net, éprouvé, elle l'a prêté à toutes les tentatives, à toutes les expériences du style et de la pensée, ne reculant ni devant le drame, qu'elle haïssait d'instinct, ni devant d'autres essais, où l'on semblait prendre plaisir à la compromettre. Cet art sérieux, difficile, l'art du théâtre, a trouvé dans elle une amazone et une interprète; elle a combattu

à la fois pour l'école de Molière, de Marivaux et de Beaumarchais, comme pour Victor Hugo, pour Dumas et Delavigne.

« Otez mademoiselle Mars de la Comédie-Française, écrivait M. Jules Janin en 1840, c'en est fait non seulement de la comédie classique, mais de tous ces chefs-d'œuvre de seconde main, de ces copies éphémères de la comédie, auxquelles elle prête encore sa grâce piquante et son fin sourire » (1).

Hélas! cette grâce, ce sourire, cet éclat vivifiant est perdu à tout jamais pour notre principale scène; il ne nous reste plus de mademoiselle Mars qu'un triste et morne souvenir. L'écrivain aimable et piquant dont je parlais tout-à-l'heure, le critique habile et fin qui

(1) *Débats*, du 13 avril 1840.

l'appréciait si bien est mort huit ans avant elle, et quand il mourut, mademoiselle Mars se trouvait elle-même alors absente. Nous ne saurions mieux faire que de donner ici quelques lignes dues à la plume d'un ami de Béquet sur cette fin prématurée du feuilletoniste. Le souvenir de mademoiselle Mars s'y trouve religieusement accolé à de légitimes regrets ; il répand sur cette page un double intérêt. Plus d'une fois, d'ailleurs, le nom de Béquet interviendra sous notre plume, dans le cours de ces souvenirs ; c'est donc ici un dernier hommage que nous rendons à l'excellence de son cœur. Rien de ce qui compose cette funéraire guirlande de mademoiselle Mars ne doit se voir oublié, en, pas même les vers que plusieurs

poètes ont bien voulu nous faire parvenir, à la suite de ses glorieux obsèques.

« Saint-Maur, 13 octobre 1838.

« Mon cher ami,

.
.

« C'est à vous, à vous seul, que je veux rendre compte de mon triste pélerinage. Absent de Paris depuis août, j'étais loin de me douter des progrès que le mal avait faits chez ce malheureux Étienne.

.

« J'arrive à ce petit ermitage où nous l'avions vu : plus rien, plus rien ; on me dit qu'il a été transporté chez le

docteur Blanche ! Voici comment cela est arrivé :

« Béquet n'a pu se lever un matin de son lit, la voix lui manquait, ainsi que les forces. Il regardait autour de lui d'un regard terne, défaillant... ce regard, vous le savez, qui me fit tant de peine une fois chez lui, quand nous lui parlions d'Hoffmann... Hoffmann, cher ami, quel nom viens-je de rappeler? Notre pauvre Étienne avait souvent recours à des excitations aussi périlleuses que celles employées par le fantastique auteur du *Chat Murr*, afin de ranimer sa verve vis-à-vis d'un travail ingrat et pressé ; vous vous souvenez de ce libraire qui, pour obtenir de lui je ne sais plus quelle notice, employait le procédé le plus curieux et, à mon avis, le plus cou-

pable. Il invitait Béquet à dîner dans un cabinet bien clos d'un restaurant; sur cette table il y avait deux couverts, des plumes, de l'encre, du papier..... Hélas! c'était la plume qui devait jouer en cette mise en scène le premier rôle... Le garçon du restaurant, qui avait le mot, mettait entre chaque plat, que dis-je? entre chaque flacon, un intervalle convenu entre l'amphitryon et lui; l'amphitryon criait, pestait, avait l'air de s'emporter contre le chef de cuisine, le maître du café, que sais-je? et pendant ces entr'actes prémédités, la plume de Béquet achevait une colonne. C'est ainsi qu'on le perdait, qu'on l'usait comme à plaisir! Non-seulement il était indolent, mais besogneux; ce qu'il y avait de pis, c'est que ceux qui profitaient

ainsi de sa noble intelligence n'agissaient qu'à bon escient! Il fallait alors l'entendre raconter par quelle pente magique, insensible, le pied d'un autre poète, d'un autre rêveur, — celui d'Hoffmann, — l'avait porté souvent à Leipsick ou à Berlin, vers la cave de Tresber ou de Wegmer, afin d'y poursuivre ses ébauches commencées, de s'y accouder, lui conseiller de justice, entre ses pots et ses plumes, criant à tue-tête aussi au garçon de l'endroit qu'on lui apportât un encrier. Mais le Ganimède ou l'Hébé de ces tavernes savait bien aussi sans doute à qui il avait affaire; l'encrier demandé n'arrivait point, l'encre était trop épaisse, il fallait la renouveler, — mille autres raison enfin !

*Tunc queritur crassus calamo cur pendeat humor,
Nigra quod infusâ vanescat sœpia lymphâ.*

(Perse.)

« En revanche, si ce malencontreux encrier n'arrivait pas, le vin arrivait toujours, le vin, c'est-à-dire cette encre devenue, hélas! la seule encre de ce merveilleux conteur!

« Il y a trois choses par lesquelles beaucoup de nos poètes hollandais périssent, écrivait le sage Heinsius : *Ventre, plumâ, Venere.*

« Hoffmann en eût ajouté une quatrième : *vino!*

« Depuis le tombeau de lord Byron, à Hucnall-Torkard, jusqu'à celui du pauvre Étienne, que nous pleurons tous à Bessancourt, que de fins précoces parmi tous les écrivains; que d'existences fau-

chées ainsi d'un seul coup ! Il semble que les gens d'esprit, de mouvement, de pensée ne doivent point mourir comme les autres : quelque chose de triste, de fatal s'attache à ces ouvriers de l'intelligence, *pâle troupeau de talents marqués par la mort*, s'écrie quelque part un poète, génération de labeur et de misère ! Et puis, ce travail âpre, quotidien, celui de la critique hebdomadaire dans un journal ! Le dimanche, ce jour de repos, devenu pour l'écrivain son jour de travail forcé, son jour de composition de concours comme au collége ! Rendre compte d'une pièce qui, le samedi, vous a brisé, s'étendre sur le lit de Procuste de l'analyse avec cette pièce, la presser comme un orange, en extraire le jus bon ou mauvais, et le servir le lendemain à son public !

Béquet eût pu être si heureux sans cette torture, sans ce brodequin de fer! Il eût continué de traduire Lucain tout à son aise ; il eût élevé son monument de persévérance et de goût, *exegi monumentum* ; il eût relu madame de Sévigné, qu'il aimait tant, sous les ombrages du château de Brady, ou à Bièvre, chez son patron littéraire (1), nourri lui-même de si fortes, de si ardentes études ! Au lieu de ce nonchalant sillon, le travail de la critique théâtrale, depuis Corneille jusqu'à M. Ancelot, il eût écrit d'exquises et insouciantes nouvelles. Ah! qu'il nous a dit bien des fois : « Enseignez-moi donc, mes amis, comment on peut travailler quand on n'en a point envie ? » Il travaillait lentement et difficilement.

(1) M. Bertin.

Esprit juste, logique, il fut par malheur toute sa vie le contraire de son esprit ; il a tué sa raison et ses forces en homme inconsidéré. Cette âme jeune et vive, ce goût, — la plus admirable des qualités, — cette éloquence aimable, sincère, attachante, il l'a poignardée complaisamment en demandant à ses nerfs plus qu'il ne devait leur demander, en revenant souvent chez lui la tête alourdie des fumée du vin comme Kean, ou ce brillant Sheridan que Byron nommait son *vieux Sherry* ! Ainsi avait-il vécu, ainsi est-il mort, nous laissant à tous dans l'âme autant de terreur que d'admiration, autant de douleur que de pitié.

« Il serait cruel pour Béquet qu'il n'eût vécu que sur un mot politique. Celui de *malheureux roi ! malheureuse France !*

eut les honneurs d'un procès fait au journal et non à l'écrivain; Béquet avait la conscience de s'en désoler (1).

« Un madrigal a fait passer Saint-Aulaire jusqu'à nous; le mot de Béquet eut cela d'étrange qu'il fut prophétique, il présageait la fin de la monarchie. A quelque temps de là, ce Calchas ingénu en plaisantait : — « L'échafaud me réclame, nous écrivait-il; aussi à six heures précises, je compte dîner avec vous tous chez Véry. »

« C'était-là, vous le savez, qu'on jouissait le plus de sa conversation et de sa verve. Chez Véry on le baptisa un soir du nom de l'*abbé Chaulieu.*

.

« Je ne sais pas trop si je ne dois pas

(1) Août 1829.

bénir Dieu de m'être trouvé à Londres pendant qu'il mourait ici, car tous les détails de cette mort sont bien tristes. Béquet n'a pas, je le sais, souffert comme Hoffmann, et n'a pas eu le spectacle odieux de véritables bourreaux, promenant un fer ardent sur son corps pour y rappeler un reste de vie. Koreff et Loëve-Weymars vous ont donné ces affreux détails ; ceux que vous auriez recueillis, soit du docteur Blanche, soit de tout autre laissent encore cependant bien du deuil dans l'âme. En mourant, cet homme n'a pas seulement dit comme Horace :

> *Benè est cui Deus obtulit*
> *Parcâ, quod satis est manu.*

« Il est mort sans croix et sans pension, mort dans un état presque voisin

de l'indigence. C'est le 30 septembre qu'ils l'ont enterré, le dimanche matin. Sa bière attelée attendait; on l'a transporté de Montmartre, où il est mort, jusqu'à Bessancourt, le modeste village où il fut élevé; il est là, placé dans l'église même, dans l'église, entendez-vous! Antony Deschamps, Janin et ses deux frères l'accompagnaient en poste jusqu'à sa dernière demeure. Vous serez bien triste en votre Normandie, quand vous apprendrez cela. Avec quelles larmes ne l'eussiez-vous point suivi! N'oubliez jamais qu'il aimait surtout à raconter lorsque vous vous trouviez-là . .
.

« Mais quelle douleur! La seule femme, la seule amie qui aurait dû suivre ce char funèbre était absente!

« Pour Béquet, mademoiselle Mars fut une mère, une sœur... Disons plus, elle fut une famille. Vous le savez, mademoiselle Mars composait pour ce singulier poète, un monde véritable. Les dernières années de Béquet se sont partagées entre son admiration enthousiaste pour Talma, et son culte fervent, réfléchi pour mademoiselle Mars. Il posait rarement le pied dans son salon lorsqu'il s'y formait un cercle, mais en revanche, que de fois ne frappait-il pas à la porte de sa loge! *Casta fave!* lui criait-il à travers la serrure, et cette porte s'ouvrait, non pas que Célimène sût le latin, mais elle avait reconnu la voix douce et basse de notre ami. Dans ce cœur d'élite, Béquet rencontra toute sa vie une indulgence et une amitié à

toute épreuve ; non qu'elle s'abstînt par fois de le gronder, mais elle le grondait avec un son de voix si doux une telle bonté dans le regard, que cette gronderie quotidienne était devenue pour Béquet le pain de son cœur. Elle disait souvent, en parlant de lui : *C'est un vieil enfant incorrigible ; mais que voulez-vous ? ce sont ceux-là qu'on aime le mieux, et auxquels on pardonne le plus!*

« Un soir,—pardonnez à ces souvenirs qui m'obsèdent, — je trouvai Béquet accroupi plutôt qu'assis dans un coin de la loge de mademoiselle Mars. On jouait le *Misanthrope*. Son visage était plus triste et plus pâle que de coutume ; un engourdissement étrange, une torpeur, physique autant que morale, semblait

l'avoir cloué immobile, les lèvres entr'ouvertes, à cette place... Il était indifferent, presque mort à tout ce qui se passait autour de lui. J'eus pitié de lui en le regardant ! Quel contraste, mon Dieu ! Cette femme, belle encore de cette beauté qu'elle seule pouvait si longtemps garder, rayonnante d'esprit, de gloire, de succès, éblouissante de fleurs, de diamants, de dentelles, énivrée encore des applaudissements dont l'écho venait de mourir à son oreille, à côté de cet homme, arrivé ainsi avant l'âge au déclin de l'intelligence et de la vie ! un pareil spectacle vous eût navré. Ce soir-là, mademoiselle Mars employa toute les ressources charmantes et fécondes de son esprit pour captiver, que dis-je? pour reveiller un instant l'atten-

tion de son vieil ami; et, vous, qui l'avez souvent admirée, étudiée, suivie dans le moindre de ses rôles, oh! qu'elle vous eût semblé belle dans celui-là! C'était un assaut de coquetterie, de bienveillance, de bonté; eh bien! tous ces mille riens ingénieux dont elle se montra prodigue, tous ces traits, toutes ces saillies ne purent amener un sourire sur les lèvres décolorées de son auditeur : il l'écouta sans l'entendre. Alors aussi elle devint rêveuse, et elle me dit tristement:

— Ah! mon pauvre Béquet est bien malade!

— Bien malade, ajouta-t-elle, vous le voyez, car il ne sait plus sourire!

« Ces simples paroles furent l'arrêt de mort de notre ami! C'est que, pour mademoiselle Mars, le seul sourire,

c'était l'intelligence de la jeunesse, la santé, la vie! Peu de temps après ces mots qui m'avaient fait tressaillir, Béquet se mourait! Au plus fort de son agonie, il demanda mademoiselle Mars; il semblait attendre qu'elle fût là pour mourir. — Son courage faiblissait devant ce moment suprême! Elle qui comprenait, qui devinait si merveilleusement toutes les angoisses de l'âme, elle lui eût appris à supporter un si affreux passage avec calme; en vain l'appela-t-il à son heure dernière d'une voix morne, brisée... Un silence glacé répondit seul à l'agonisant; son dernier désir ne devait pas être exaucé. — Mademoiselle Mars ne vint pas!... Moi, j'aurais donné dix ans de ma vie pour qu'elle fût là!

« L'agonie de Béquet devait être double, il était mort sans la voir !

« Pour que mademoiselle Mars n'assitât pas à ce dernier et cruel instant de la vie de Béquet, il fallait quelle eût quitté la France ; la dernière étincelle de cette âme amie lui appartenait de droit.

« En effet, mademoiselle Mars, les journaux vous l'auront dit, je pense, était à Milan, quand nous perdîmes notre ami !

« Qui sait même, à l'heure où la mort posait sa main sur ce pauvre Étienne, si elle ne recevait pas en Italie la plus éclatante des ovations ; qui sait, mon ami, si, quand il a rendu son âme à Dieu, une couronne, fraîche et charmante, ne

tombait pas aux pieds de l'amie absente sur la scène de la Scala!

« Oh! j'en suis bien sûr, cette couronne, tressée pour le triomphe, elle la déposera à son retour sur la pierre qui le recouvre! »

III.

Séparer mademoiselle Mars de son époque, l'isoler comme figure de toutes ces figures curieuses et mémorables, ce serait se condamner, selon nous, au plus aride examen.

Pour ne parler que de l'un des côtés de la vie de mademoiselle Mars, le côté purement littéraire, convient-il donc de s'en rapporter à ce sujet même aux notices dramatiques? Beaucoup d'oublis et d'erreurs nous ont d'abord été signalés; il importe de les rectifier. Insouciante de sa gloire, la célèbre actrice a laissé passer elle-même, durant sa vie, nombre d'inexactitudes sur sa personne; des biographies hâtives, indigestes, ont été semées sur elle à profusion. Ce qui n'est pas moins regrettable, c'est que son influence sur l'esprit et les mœurs de la scène française n'a jamais été, selon nous, signalée ou définie. Le Théâtre-Français, ce fut longtemps mademoiselle Mars ; elle aurait pu dire,

en parlant de cette scène : « *l'État c'est moi !* » comme disait Louis XIV.

Mademoiselle Mars a traversé le Directoire, l'Empire, la Restauration, elle a connu une foule de personnages qui ont marqué dans le monde, la politique, les lettres. On ne peut lui faire un crime d'avoir choisi elle-même, dans cette vaste galerie, ceux dont elle a voulu s'entourer, la mort inexorable lui en a enlevé quelques-uns, d'autres subsistent et regardent à bon droit le bonheur de son ancienne intimité comme une préférence. Ils ont connu cette noble femme partagée entre les affections les plus sérieuses et les études de son art ; ils savent, eux ses intimes, les moindres pages de sa vie, excepté peut-être ce qui concerne ses bienfaits. La main gauche

de mademoiselle Mars n'a jamais su ce que la main droite donnait ; elle aimait l'aumône par instinct, quand tant de riches l'aiment par ennui. Sous une apparence de raideur, il lui est souvent arrivé de cacher une bonne action ; elle se défendait ainsi contre l'orgueil naturel de la pitié. On a bien voulu attribuer à mademoiselle Mars des opinions politiques; elle fit toute sa vie trop grand cas de la prudence pour ne pas comprendre les dangers de l'exaltation. Qu'au milieu de l'ivresse générale qui animait un peuple guerrier, mademoiselle Mars ait fait éclater quelques transports, cela était naturel; il est faux qu'elle ait jamais arboré une cocarde. « La pauvre femme, nous écrit sa plus vieille amie, mademoiselle Ju-

lienne, celle qui l'a connue depuis 1808 jusqu'à sa mort, la pauvre femme n'avait ni le goût ni le temps de s'occuper de politique ; elle n'a crié que *vive Molière* (1) ! »

Ce qu'il ne deviendra pas moins curieux à observer parfois chez cette grande actrice, sera, nous devons le dire, sa propre organisation.

Ainsi sera-t-on peut-être étonné d'ap-

(1) Le mot ridicule que l'on prête à Mademoiselle Mars au sujet d'une prétendue cabale des gardes-du-corps contre elle :

« Il n'y rien de commun entre *Mars* et Messieurs les gardes-du-corps ? »

Est de toute fausseté. — Le seul homme que Mademoiselle Mars ait cruellement relevé au sujet de ses violettes est M. Papillon de la Ferté. Cet intendant des Menus lui ayant demandé un certain jour quand elle cesserait de porter des viollettes ?

Mademoiselle Mars lui répondit :

« Quand les papillons seront des aigles ! »

prendre que Mademoiselle Mars ne procéda toute sa vie au théâtre qu'à force d'art, d'étude, de soins patients. Oui, Mademoiselle Mars ne fut grande qu'à force d'art; oui, il y eut toujours, en elle une lutte mystérieuse entre l'idée et la parole; elle ne sortait de cette lutte que par un effort victorieux. Magnifiquement douée de tous les dons, elle n'en travailla qu'avec plus d'ardeur, avant de suspendre aux accents mélodieux de ses lèvres tout ce public ébloui. Esprit sévère, difficile, la première ébauche de la passion théâtrale ne lui a jamais suffi; elle n'eut, pour elle-même, aucune faiblesse; elle se soumit aux plus courageuses épreuves. Avec de telles idées, on ne peut demeurer inférieur à l'art éclatant que l'on cultive; c'est ce

qui advint à Mademoiselle Mars, ce diamant épuré longtemps au feu. En dépit de toutes ses facultés éminentes, elle tendit toujours sa main au travail. La grâce, la vérité, la simplicité touchante, les élans nobles, dramatiques, elle ne les obtint qu'au prix de laborieux efforts. Admirable exemple, qui doit prémunir les jeunes athlètes contre le désespoir qui brise souvent leurs forces !

« — Vous trouvez ce trait difficile, disait-elle un jour à sa seule élève, mademoiselle D...; personne ne m'a montré cet effet, je ne l'ai trouvé qu'après trente ans de travail ! »

Un trait non moins saillant de ce noble caractère, c'est que mademoiselle Mars ne découragea jamais aucune vocation. Quelle meilleure preuve pourrions-

nous en apporter que l'élève privilégiée à qui nous devons une grande partie de ces souvenirs, et sur laquelle l'artiste imcomparable que nous pleurons reporta si longtemps une partie de sa tendresse? Jamais leçons moins dures, moins impérieuses, moins pédantes, ne furent données avec plus de goût, et cependant, nous venons de le voir, mademoiselle Mars était bien sévère pour elle-même! Elle aimait que l'on grandît sous son aile, sous ses doux enseignements; une étoile qui se levait dans son ciel la rassurait contre l'envie elle-même. C'est qu'aussi mademoiselle Mars ne connut jamais la jalousie, dans cette carrière où les plus amis se dénigrent; en revanche aussi, elle subit les contrecoups de cette passion, la seule arme

des comédiens. On peut avancer qu'elle souffrit souvent de ses rivales, elle qui toute sa vie s'était abstenu de les faire souffrir.

Une volupté réelle de mademoiselle Mars, c'était de jouir du succès de ses amis : Talma et elle s'entraidaient dans un mutuel accord. La rue de la Tour-des-Dames, qu'habitait Talma, et la rue La Rochefoucault, où demeurait mademoiselle Mars, favorisaient ces rapprochements ; ces deux royautés fraternelles se visitaient, s'étayaient de mutuelles confidences ; mademoiselle Mars aimait Talma autant qu'elle l'estimait.

Il n'est peut-être pas non plus inutile de dire ici en passant un mot de sa philosophie. mademoiselle Mars lisait Saint-Simon, parce qu'il n'y a rien

dans un pareil livre de romanesque et de fabuleux : la vie et sa lutte implacable s'y retrouvent à chaque page. Or, mademoiselle Mars eut toujours l'esprit positif ; c'était une femme de grand conseil et aussi un homme d'une grande volonté. Elle s'armait d'un triple airain contre ce qu'elle croyait illicite, elle maintenait avec une exigence sévère la moindre parcelle de son bon droit. Elle eut, à ce sujet, des combats dont elle sortit toujours avec bonheur; son organe seul plaidait pour elle.

— Un procureur du roi eût tenu tête fort difficilement à mademoiselle Mars.

Si les fausses vertus sont odieuses, si l'amitié même de ceux qui survivent doit être impuissante un jour à les faire prévaloir, mademoiselle Mars n'a, grâce

au ciel, rien à redouter en ce jour du présent comme du passé. Elle a été franche, loyale, jusqu'à la fin de sa carrière ; c'est un témoignage que ses amis et ses ennemis se plaisent conjointement lui rendre. La trempe de cette âme était d'acier ; elle disait souvent à ses amis leurs vérités les plus dures, mais en leur présence, face à face, et avec une verdeur digne de Molière ; mais ceux-là même qu'elle venait d'accuser en traits si francs vis-à-vis de leur conscience, elle les défendait, une fois absents, avec toute la probité du cœur, et ne souffrait pas que le moindre trait caustique leur fût lancé.

En revanche, elle ne pouvait pardonner à la méchanceté systématique. L'injustice, l'ingratitude la trouvaient prête

à se dessaisir de la clémence; elle décapitait un ennemi avec un mot. (1)

Celui-ci restera d'elle; il peint à la fois sa probité de sentiments et sa franchise :

« On ne donne la main que quand on donne le cœur. »

Avec cette horreur pour la banalité, horreur aussi vigoureuse, aussi noble que celle d'Alceste, mademoiselle Mars devait être toute sa vie une personne exceptionelle, et elle le fut, comme s'il

(1) Celui-ci est assez vert, et il peint en même temps mademoiselle Mars. Un ancien acteur de la Comédie-Française qui jouait les valets à sa façon, c'est-à-dire fort mal, dit un jour assez rudement à Célimène qui venait d'entrer au foyer, de fermer sa porte. Mademoiselle Mars obéit. En revenant s'asseoir elle se contenta de dire : J'avais oublié, Monsieur, qu'il n'y avait plus de *valets* à la Comédie.

était écrit qu'aucun triomphe ne dût lui manquer.

La société, qui se venge souvent de l'éclat des réputations par des inductions voisines de la calomnie, n'épargna pas cette femme honorable; ne pouvant nier ses succès, elle la poursuivit jusque dans ses intimes affections. Il nous est arrivé plus d'une fois d'entendre sur mademoiselle Mars des contes ineptes, absurdes; nous en avons lu, ce qui devient plus coupable. mademoiselle Mars n'opposa à ces mensonges que le plus noble des mépris : elle se tut. Le respect dû aux morts, l'inviolabilité du cercueil, sont des phrases pour beaucoup de gens ; il se trouvera encore, comme il s'en est déjà trouvé, des hommes dont un sentiment de décence

ne guidera pas la plume en parlant de cette vie, où les actions généreuses ne laissent que l'embarras du choix au paneriste. Que les véritables amis de ce grand talent n'en conçoivent pas d'ombrage, quand le rossignol s'est tu, les grenouilles coassent. Tout devient pâture à la curiosité, les plus doux loisirs de l'honnêteté, comme ses labeurs, les sentiments les plus vrais, les plus désintéressés, comme les luttes courageuses de l'art, du génie! Il semble au moins qu'on eût dû épargner à mademoiselle Mars l'amertume d'un tel calice ; il semble que sa vie répond assez de ses œuvres : il faut bien le dire pourtant, ce cœur si tendre, si loyal, on l'a méconnu, injurié à plaisir. Il y a eu des hommes qui ont suivi sans pudeur ma-

demoiselle Mars dans ses douleurs domestiques : on l'a accusée de ne point aimer sa fille ! A la portée de ce trait, on peut juger d'avance de l'acharnement de ses ennemis. Ce n'est point une femme comme mademoiselle Mars qui n'eût point compris la plus sainte, la plus noble des missions, celle d'une mère ! La sienne fut toujours l'objet constant de sa vive sollicitude. Quant à son amour exalté par cette enfant, nous n'en saurions apporter de meilleur preuve que sa retraite de la scène, retraite qui dura neuf mois (1). Accablée de cette perte cruelle, mademoiselle Mars

(1) M. de Salvandy prononça quelques paroles touchantes sur cette tombe; elles méritent d'être rappelées et font honneur à sa vive amitié pour mademoiselle Mars.

rompit tout d'un coup avec Paris et ses habitudes, elle courut se confiner dans sa retraite afin d'y cacher ses larmes, ses angoisses, son désespoir! La seule vue du portrait de cette adorable créature, peinte pour elle par Gérard, excitait encore, huit ans après, chez elle, un un tremblement nerveux et fébrile, les pleurs mouillaient ses yeux en retrouvant un dessin, une fleur de cette fille adorée! Cette enfant elle-même n'avait-elle pas reçu de mademoiselle Mars une éducation digne de la fille d'un prince? Et voilà le deuil qu'on accusait cette mère de ne pas porter, voilà cette mémoire que l'on supposait si vite rayée de son cœur! mademoiselle Mars aurait pu dire cette fois comme Marie-Antoi-

nette : « J'en appelle à toutes les mères ! »

Ceux qui ont répandu sur mademoiselle Mars une pareille calomnie l'avaient-ils vue seulement dans *Louise de Lignerolles* et dans les *Enfants d'Edouard?* Le tort de certains rôles est souvent d'imprimer leur tenue et leur caractère, aux acteurs qui les maintiennent à la scène ; ce n'est peut-être pas une observation frivole que celle de cette rareté des rôles de *mère* que nous consignons ici dans le répertoire de mademoiselle Mars. Devait-on s'en faire une arme injuste contre sa tendresse ? L'emploi de mademoiselle Mars les excluait.

S'il devient facile à toute personne de bonne foi, d'après ces divers aperçus, de

se faire une idée ce ce caractère, il est plus malaisé de lui trouver des analogies dans la société même où mademoiselle Mars vécut. Aucune physionomie de comédienne ne saurait entrer en ligne avec celle-ci dans le dix-huitième siècle, siècle individuel par excellence, et dans le dix-neuvième, mademoiselle Mars conserve encore le privilége exceptionnel de sa valeur. Elle demeura *elle* jusqu'à la fin de sa vie, *elle*, c'est-à-dire une femme qui, dans d'autres conditions données, eût fait merveilleusement et mieux qu'une duchesse de la vieille cour les honneurs d'un salon peuplé de grands noms et de grands esprits. Mais mademoiselle Mars était non-seulement modeste, elle fut timide toute sa vie. Pressée bien souvent de céder à des sollicitations élégantes, à

des démarches habiles tentées auprès d'elle pour la confisquer une seule soirée dans les salons à la mode, elle répondait à l'un de ses anciens amis, conteur ingénieux de qui nous tenons ce trait : *Je ne veux pas leur montrer la bête curieuse !* Cette antipathie marquée pour le monde tenait à une certaine sauvagerie de caractère dont mademoiselle Mars s'accusait souvent devant ses amis. Le monde ne lui eût offert d'ailleurs qu'un commerce pauvre, ingrat ; il lui eût rendu des sous pour de l'or. Où donc alors mademoiselle Mars avait-elle puisé cette convenance parfaite, ce goût, cette réserve qui formaient le cachet personnel de son talent ? Elle est morte, hélas ! en emportant le secret de cette ingénieuse puissance.

Il est vrai de dire aussi, pour faire comprendre la répugnance de mademoiselle Mars, à l'endroit des cercles, que la société devant laquelle s'étaient écoulées ses plus belles années avait vu ses rangs singulièrement éclaircis. Les poètes dramatiques de sa pléiade s'étaient éclipsés peu-à-peu devant d'autres écrivains, Lemercier, Arnauld, Andrieux, Legouvé, Soumet, tous, jusqu'à Casimir Delavigne, avaient payé leur dette à la mort bien avant mademoiselle Mars. De là un ennui, une satiété réelle pour une femme qui aimait souvent à causer de mademoiselle Contat avec Chazet, de Fleury avec Roger, de Monvel avec Duval, de Napoléon avec Gérard! mademoiselle Mars, qui se fût peut-être composé un salon à trente ans, ne se

sentait plus la force de recommencer des amitiés. Que lui restait-il en effet de l'ancienne Comédie, des acteurs qu'elle avait pu connaître et chérir, des auteurs qui, les premiers, lui avaient apporté le fruit de leurs veilles? Les uns n'étaient plus, nous le répétons; d'autres s'étaient métamorphosés en députés, en pairs de France, quelques-uns même en ermites qui avaient rompu avec leur siècle. Et cependant la puissance de ce génie était telle, que chacun voulait admirer encore de près cette jeunesse éternelle et ce séduisant sourire, les uns pour en jouir comme d'un portrait aux lignes suaves, d'autres pour confier encore à ce rare talent leurs créations fraîchement écloses, leurs travaux, leurs œuvres qui ne pouvaient

se passer d'elle ! Le salon de mademoiselle Mars voyait encore à certains jours accourir près de cette femme simple et bonne les noms les plus beaux, les plus radieux de notre siècle littéraire. Victor Hugo, notre grand poète, avait donné le premier rôle de sa première pièce à mademoiselle Mars ; Alexandre Dumas avait eu le même bonheur que Victor Hugo. Des peintres comme Delaroche, Eugène Delacroix, Dauzats et Jadin se faisaient remarquer dans le cercle de ses habitués, ils y échangeaient de vives causeries. On rencontrait chez elle M. V. de la Pelouze, vieillard aimable et instruit; Romieu, ce gai préfet ; Lebrun, l'auteur de *Marie Stuart*; MM. Edmond Blanc, Vatout, Planard, Goubaud, Germain Delavigne,

Véron, Lesourd, Malitourne, le baron Denniée, toujours vif et spirituel dans ses moindres anecdotes; Buchon, le baron Taylor, et une foule d'autres personnes distinguées. Dans cet angle de son salon se tenait le camp des intimes : M. Randouin, le conteur attique et précis; M. Milot, M. le comte de Mornay, d'un goût noble, exquis dans tout; M. le marquis de Mornay son frère; ce pauvre Béquet, dont nous vous avons dit la sagacité, l'esprit et le goût; — que vous dirais-je enfin, quelques femmes assises sur ces mêmes fauteuils où s'étaient assisse avant elles mesdames Mainvieille-Fodor et Saint-Aubin, des femmes douées de la beauté de mademoiselle Amigo, de la voix de madame Dabadie. Plus loin, c'était MM. Cavé,

Jules Janin, Hippolyte Lucas, Cordellier-Delanoue. Ainsi entourée, mademoiselle Mars pouvait se croire encore la reine des intelligences; elle souriait à Dumas en se souvenant de *Bellisle*; à Hugo en songeant à *Dona Sol* ou à la *Thisbé!* Alfred de Vigny et Soumet étaient ses adorations. Ne vous sezeri donc pas cru vous-même transporté dans quelque noble salon de la place Royale, en voyant cette femme qui eut toute sa vie l'esprit et le cœur de Ninon, cette femme dont Charles Nodier eût défendu la moindre lettre à l'égal de celles de Maintenon ou de Mirabeau? C'est que tout devenait charme et musique en passant par les lèvres de l'admirable comédienne; c'est que tous ces hommes, devenus ses hôtes pour une soirée, se dis-

putaient tous l'honneur d'une parole prononcée par mademoiselle Mars hors de la scène? Là, point de calcul, d'apprêt, rien de l'éventail, des diamants de Célimène; mademoiselle Mars n'était plus qu'une femme du monde, une femme, il est vrai, qui avait parlé de bonne heure à bien des têtes couronnées, une femme parée de toutes les ressources de son esprit, de son maintien, de sa voix! Qui lui eût parlé dans ces réunions des choses du théâtre eût commis presque un délit; à plus de grande coquette, plus d'ingénue, plus de comédienne, mais une maîtresse de maison, la dernière des grandes dames, comme on l'a dit. Nous avons ajouté qu'elle était difficile et méticuleuse en amitiés, mais à qui donc doit-on refuser le droit d'arranger sa vie?

Mademoiselle Mars était née tellement, et peut-être à son insu, une femme du monde, que dans le dépit, l'impatience la plus naturelle et la plus vive, il ne lui échappa jamais un mot qui parût une dissonnance choquante à ses familiers. Grondait-elle quelqu'un et lui faisait-elle, comme l'on dit, *son paquet* au coin de son feu, elle avait dans sa seule façon de prononcer le nom de *monsieur*; de *mademoiselle* si c'était une femme, quelque chose de bref, de sec, d'incisif, allant merveilleusement et en droite ligne à son but. Et en ceci, on le voit, la comédienne de grandes manières servait la femme de grand ton. Célimène ne doit, ne peut se fâcher comme madame Patin.

Si, durant toute sa vie, et au dire de ceux qui l'ont connue, elle fut toujours

en retard d'une heure pour une affaire d'intérêt, souvent même pour une affaire de comité; mademoiselle Mars était en revanche aussi en avance pour obliger. On l'a vue souvent se lever, quitter son propre salon et ses amis, afin de courir où l'infortune l'appelait. Elle a supporté courageusement d'affreux revers de fortune : tomber d'un seul coup de cent quarante mille francs à huit mille six cents francs du Théâtre-Français (1), restreindre sa maison et ne pas se plaindre, n'est pas d'une femme ordinaire. Le nombre des pensions qu'elle faisait à des gens nécessiteux ne s'en vit pas même diminué.

On a parlé de services oubliés par

(1) Elle n'avait de plus que 3,000 francs comme inspectrice du Conservatoire.

mademoiselle Mars, et à ce sujet on a accusé son testament.

D'abord, ce testament est de 1838. Il est daté d'Italie.

Cette date répond à plusieurs de ces oublis; puis nous savons de bonne source qu'elle avait l'intention de le retoucher, seulement elle n'en trouva pas le courage. Elle craignait la mort et tout ce qui pouvait la lui rappeler (1).

Les meilleurs esprits ne sont pas exempspt de cette sinistre inquiétude.

(1) Dans ce testament de mademoiselle Mars, son fils, M. Alphonse Brummer, est institué son légataire universel.

Il contient entre autres legs une bague pour Armand. Armand, le comédien par excellence, avait été, on le sait, bien longtemps l'ami de mademoiselle Mars. Retiré à Versailles depuis longues années, il n'a pas appris cette perte sans un vif sentiment de douleur.

Mademoiselle de Sens, dont nous avons écrit quelque part l'histoire, poussa cette crainte si loin, qu'on avait ordre dans sa maison de ne jamais lui apporter une lettre timbrée de noir. Elle ignora longtemps le trépas d'amis bien chers, et son saisissement fut si profond en apprenant la mort d'une personne qu'elle croyait pleine de vie, qu'elle la suivit au tombeau.

Étonnez-vous donc des alarmes de mademoiselle Mars! Par quel charme, par quelle prière sortie de ce doux organe eût-elle désarmé cette implacable déesse? Hélas! elle avait eu dans une fin récente encore l'exemple de cette lutte formidable et vaine; on lui avait raconté un jour les derniers moments d'un poète plein de génie et de feu que la

mort venait de prendre, les deux mains sur ses chants inachevés. (1)

— Sauvez-moi ! sauvez-moi! s'écriait avec une voix déchirante le noble martyr à la garde-malade qui le veillait; sauvez moi, ma sœur, ne me laissez pas mourir!

Et il tendait vers cette femme des mains fiévreuses, défaillantes...

Les détails de cette agonie, si cruelle pour nous tous les amis et les élèves de Soumet, avaient vivement impressionné mademoiselle Mars.

Les sombres fantômes dont la fantaisie des biographes s'est complu à l'entourer au lit de sa mort sont de pures fictions. Elle a beaucoup souffert, mais le délire n'a pas toujours opprimé cette

(1) A. Soumet.

noble intelligence ; elle s'est endormie si doucement, que trois heures après elle ressemblait à sa propre image, peinte par Gérard. Une fois touché par la mort, ce visage avait repris sa plus éclatante beauté, — la beauté de mademoiselle Mars à l'âge de trente ans !

Voici tout ce qui reste de cette femme célèbre en fait de reproductions dues au marbre, au croyon ou au pinceau :

Le portrait de mademoiselle Mars, peint par Gérard.

La miniature de Jacques, (1840) représentant mademoiselle Mars dans le personnage de Betty (la *Jeunesse de Henry V*); elle avait alors trente ans.

Le buste de David (d'après nature), 1823.

Ce buste, que David possède encore

dans son atelier, reviendra de droit à la Comédie Française, nous l'espérons.

Outre les nombreux services rendus si longtemps à la Comédie par mademoiselle Mars, il est bon de dire qu'en mourant elle avait manifesté l'intention de fonder un prix que ce théâtre eût décerné, soit à la meilleure pièce, représentée dans l'année, soit à la première élève qui se distinguerait entre toutes dans le domaine si pauvre à cette heure de la Comédie.

Un mot de nous au lecteur, en finissant.

La vie de mademoiselle Mars s'offre naturellement au biographe sous un double aspect : comme artiste, elle a occupé au théâtre une place large, importante; comme femme, elle s'est con-

quis, au sein de l'existence la plus modeste, des amitiés nobles, délicates, dont nul ne contestera la valeur.

En raison de ceci, il se présentait pour nous une difficulté que le plus simple juge appréciera. Ne parler que de mademoiselle Mars à la scène pouvait devenir fastidieux à la longue; pénétrer dans l'intimité de cette vie offrait un écueil inévitable. On nous saura gré, nous l'espérons, de nos réticences et de nos ménagements.

Le masque suppose un stylet; nous répudions à l'avance le masque et le stylet pour toutes nos œuvres. Si c'est là une garantie de nos jugements, nous la donnons tout d'abord et de plein gré à ceux qui voudront nous lire : « Nous si-

gnons donc cet ouvrage et de grand cœur »

Différentes considérations nous ont déterminé à l'entreprendre ; la première de toutes a été de montrer mademoiselle Mars sous son vrai jour. Pour obtenir un pareil résultat, il ne nous a pas semblé que ce fût assez des matériaux précieux que nous possédions, des documents divers et des autographes nombreux de mademoiselle mars; nous avons eu recours constamment aux témoignages des contemporains. Les moindres confidences, les moindres souvenirs des personnes qui ont approché de près mademoiselle mars ont eu pour nous un grand prix; en frappant au cœur de ses amis, nous avons trouvé plus d'un écho sympathique. C'est là le privilége des mémoires illustres de se

conserver des défenseurs ardents même au-delà du tombeau; les amis de mademoiselle mars se sont ligués noblement pour prévenir la sienne de la moindre tache. Ce sont leurs souvenirs plus que les nôtres que nous consignons ici. Nous sommes trop jeune pour avoir suivi de bonne heure mademoiselle Mars dans les diverses phrases de sa carrière; mais nous connaissons ses amis, c'est à eux que nous avons fait appel. Beaucoup de ces personnes reconnaîtront ici sans peine le texte même de leurs notes.

Faire estimer la femme de ceux qui n'ont entrevu que l'actrice était pour nous un devoir : ce devoir, la vie de la vie de mademoiselle Mars nous l'a rendu bien facile. La sincérité d'un pareil écrit est son unique défense.

MÉMOIRES

DE

MADEMOISELLE MARS.

CHAPITRE PREMIER.

Naissance de mademoiselle Mars. — Opinions diverses à ce sujet. — Date des archives de la Ville. — Contradiction de madame Desmousseaux. — Parrain et marraine. — Le baptême de Clairon. — Le nom d'*Hippolyte*. — *Le bonheur du jour.* — La pension sur la cassette. — Monvel. — Mademoiselle Mars et ses portraits. — L'enfant de la balle. — Jeunesse et misère. — Deux sœurs. — Les mains rouges. — Le café au lait et les officiers. — M. Valville ne doit pas attendre. — Les beaux bras de mademoiselle Lange. — Dugazon console mademoiselle Mars. — Portrait de Dugazon. — La sœur martyre. — Les oiseaux de Dugazon. — Vengeance d'acteur. — Manière de professer de Dugazon. — Théâtre de marionnettes qu'il donne à Hippolyte Mars. — Desessart plastron. — Grandménil. — Un trait de l'*Avare*. — Singulière fin de Grandménil.

« *Et memor nostri Galatea vivas!* »
HORACE, liv. III.

« Mademoiselle Mars (Anne-Françoise-Hippolyte Boutet) est née à Paris le 9 févrrer 1779 (paroisse de Saint-Germain-l'Auxerrois). »

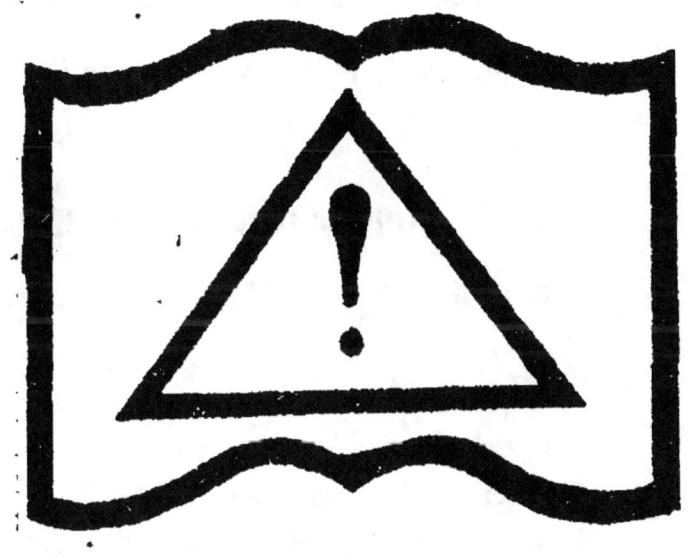
PAGINATION DECALEE

Telle est la date enregistrée par tous les biographes de la célèbre actrice aux souvenirs de laquelle nous consacrons cet ouvrage.

Les biographes ajoutent que Boutet était le nom de son père (1) et Mars celui de sa mère.

(1) La pièce de l'*Amant bourru*, comédie en trois actes et en vers libres, représentée par les comédiens ordinaires du roi, le mercredi 14 août 1777, est dédiée à la reine, avec une lettre portant pour signature : BOUTET DE MONVEL. Il est assez étrange que les biographes n'aient jamais consigné ce *de*. La brochure que nous tenons en main (imprimée chez la veuve Duchesne, rue Saint-Jacques, au Temple du Goût), porte la date de 1777, ainsi que la permission de M. Lenoir, lieutenant-général de police. Que durant la Révolution on ait raccourci Monvel de ce *de*, passe encore ; mais que les *Fastes de la Comédie Française*, imprimés en 1824, n'en disent pas un mot, c'est un oubli au moins singulier. Ce même livre l'appelle *Bouvet* au lieu de *Boutet*.

Monvel était-il noble, se demanderont nos lecteurs, ou seulement *bourgeois de Paris*, comme il s'intitule plus tard dans l'acte de naissance de sa fille ? S'il n'é-

Arrêtons-nous d'abord sur la première de ces assertions, — celle qui touche la naissance de mademoiselle Mars.

A ce compte des biographes, mademoiselle Mars serait née six semaines après Ma-

tait pas noble, il faudrait recourir à une supposition d'état inouïe vis-à-vis de sa signature, adressée à la reine même. Mais que l'on se rassure, Monvel s'était vu anobli par le roi de Suède ; les preuves de cet anoblissement subsistent. On sait que ce prince le nomma son lecteur, et il nous sera facile de prouver, en temps et lieu, quelle part Monvel eut constamment dans ses amitiés, d'un choix si difficile. Les pseudonymes d'auteurs et d'acteurs ont été fréquents, et ils le sont encore aujourd'hui ; nous pensons, nous, que Monvel n'y eut point recours ; dans tous les cas, se fût-il nommé simplement *Boutet*, il n'eût fait que suivre l'exemple des auteurs suivants :

Poquelin (Molière), Carton (Dancourt), Arouet (Voltaire), Fusée (Voisenon), Leclerc (de Buffon), Carlet (Marivaux), Jolyot (de Crébillon), Burette (du Belloy), Chassebœuf (Volney), etc., etc.

Monvel eut beaucoup d'enfants naturels. Un de ses fils, qui portait son nom, était secrétaire de Cambacérès. Ce ministre l'appelait toujours à sa table M. *de* Monvel.

rie-Thérèse-Charlotte de France, dauphine et duchesse d'Angoulême. Le jour où elle serait venue au monde, on célébrait les relevailles de la reine. Le canon tonnait pour la fille de Marie-Antoinette, en même temps que la fille de Monvel bégayait ses premiers cris.

Ce rapprochement devait nécessairement flatter les historiens, les curieux, les poètes.

Ces deux destinées, si voisines l'une de l'autre, ont été en effet bien dissemblables !

On connaît le mot attribué à Monvel :

« On a tiré le canon le jour de la naissance de ma fille ! »

Mais est-ce du canon qu'on tira le jour des relevailles de la reine ou de celui qui annonçait la naissance de la dauphine que voulait parler Monvel?

Les registres de la paroisse de Saint-Germain-l'Auxerrois, sur laquelle est née mademoiselle Mars, ont été transportés dès 92 à la Ville; ils ne laissent aucun doute à l'égard de cette date. C'est le 9 février 1779 qu'Hippolyte Mars est née.

Voici l'acte de naissance relevé par nous à la Ville, nous le copions textuellement :

« *Mercredi 10 février 1779,*

« *Fut baptisée Anne-Françoise-Hippolyte,*
« *fille de Jacques-Marie Boutet,* bourgeois
« de Paris, *et de Jeanne-Marguerite Salvetat,*
« *son épouse, rue Saint-Nicaise. Parein* (1),
« *Saint-Jean-François Aladane, caissier des*
« *fermes. La marraine, Marie-Anne Bosse,*

(1) Cette faute existe.

« *veuve de Joseph Fabre,* bourgeois de Mar-
« seille.

« *L'enfant est né d'hier et ont signé :*

ALADANE, BOSSE, BOUTET, LEBAS.

Plusieurs choses ont le droit de surprendre dans cet acte, revêtu de la plus complète authenticité. Le nom de *Mars* n'y figure point du côté de la mère ou de la fille. Pour Monvel, il tait son nom de Monvel, (il est vrai que son voyage en Suède ne l'avait pas encore anobli). Il ne s'y dit pas comédien et s'intitule *bourgeois de Paris.* Mais ce qui étonne bien plus, c'est qu'il y regarde Jeanne-Marguerite Salvetat (Madame Mars) comme sa femme, ce qui entacherait l'acte de nullité. Des considérations

particulières ont déterminé sans doute Monvel à agir ainsi, nous ne pouvons les pénétrer ni les expliquer.

Ce que nous pouvons seulement affirmer, c'est que Monvel, peu de temps après cet acte, se maria en Suède où il épousa mademoiselle Cléricourt, fille d'un ancien comédien pensionné par le roi. Ce que nous pouvons dire, c'est qu'une personne, dont le père et l'oncle furent contemporains de Monvel, dont la famille, en un mot, s'est trouvée toujours unie à celle de mademoiselle Mars, autant par les liens de la parenté que par les liens du succès, madame Desmousseaux, cette actrice si distinguée de notre premier théâtre, dont mademoiselle Mars faisait si grand cas, cette seule duègne

qui nous rappelle les temps glorieux de la Comédie, nous a assuré :

1º Que l'acte relevé par nous sur les archives de l'Hôtel-de-Ville lui paraissait incompréhensible ;

2º Qu'elle savait de source sûre que mademoiselle Mars était née à Rouen et non à Paris ;

3º Qu'il n'était pas rare, à cette époque, de voir des oublis ou des erreurs notables sur les registres de la Ville.

A l'appui de cette opinion, madame Desmousseaux ajoutait les faits qui suivent :

« Mademoiselle Mars est née à Rouen, le lendemain même du jour où Marie-Antoinette donnait, à Versailles, le jour à la duchesse d'Angoulême (Madame la Dauphine). Les chemins de fer n'existaient pas alors ;

aussi avait-il fallu toute la nuit pour que la nouvelle franchît la distance de Versailles jusqu'à Rouen. Les cloches mêlaient leur bruit à la grande voix du canon, au moment où madame Mars accoucha d'Anne-Françoise Hippolyte. »

Cette assertion de madame Desmousseaux nous paraît la seule raisonnable.

Comment admettre, en effet, la pension accordée à mademoiselle Mars, le meuble envoyé par la reine, dont il sera bientôt fait mention, si mademoiselle Mars n'était née que *six semaines après la Dauphine?*

Le nom d'Hippolyte, donné à Mademoiselle Mars, avait été le nom de Clairon.

Clairon fut aussi la maîtresse de Monvel. Voici comment elle raconte elle-même, dans

ses Mémoires, les circonstances curieuses de son baptême :

« L'usage de la petite ville où je suis née était de se rassembler, en temps de carnaval, chez le plus riche bourgeois, pour y passer tout le jour en danses et en festins. Loin de désapprouver ce plaisir, le curé le doublait en le partageant, et se travertissait comme les autres. Un de ces jours de fête, ma mère, grosse de sept mois, me mit au monde entre deux et trois heures après midi. J'étais si chétive, si faible, qu'on crut que peu de moments achèveraient ma carrière. Ma grand'mère, femme d'une piété vraiment respectable, voulut qu'on me portât sur-le-champ même à l'église recevoir au moins mon passeport pour le ciel; mon grand-père et la sage-femme me conduisi-

rent à la paroisse ; le bedeau même n'y était pas, et ce fut inutilement qu'on alla au presbytère. Une voisine dit qu'on était à l'assemblée chez M***, et on m'y porta. Le curé, mis en Arlequin, et son vicaire, en Gilles, trouvèrent mon danger si pressant, qu'ils jugèrent n'avoir pas un instant à perdre. On prit promptement, sur le buffet, tout ce qui était nécessaire; on fit taire un moment les violons, on dit les paroles requises, et on me ramena à la maison ». (Mém. d'Hippolyte Clairon, publiés par elle-même en 1799, p. 225).

La reine Marie-Antoinette fut la première fée qui toucha véritablement de sa baguette royale le berceau de la petite Hippolyte

Mars : une pension de 500 livres sur la cassette du roi lui fut accordée (1).

Dans le salon de mademoiselle Mars, dont nous parlerons plus tard, la célèbre actrice garda toute sa vie, à l'appui de cette faveur princière, un petit meuble, dit *bonheur du jour,* auquel elle attachait nécessairement un grand prix. Ce meuble à compartiments, donné à sa mère par la reine de France, servit constamment de secrétaire à mademoiselle Mars.

On montre sur une table, à Fontainebleau, le coup de canif plus ou moins historique échappé à l'impatience de Napo-

(1) En 1830, on supprima cette pension de 500 livres à mademoiselle Mars. Elle en reçut la nouvelle, sans faire paraître la moindre émotion.
— Eh bien ! oui, disait-elle à un ami qui lui parlait de cette suppression, — c'est vrai, ils m'ont supprimé *mes bonbons*, mais je ne suis plus d'âge à en demander.

léon, au moment de son abdication ; mademoiselle Mars qui, elle aussi, abdiqua, n'a laissé à ce petit meuble aucune trace de sa juste indignation : ce fut cependant sur lui qu'elle signa son acte de retraite, en mars 1841.

Remarquez la date, en mars !

Monvel, en sa qualité de comédien du roi, avait droit à cette marque insigne de bienveillance de la part de la reine. Cet acteur, chacun le sait, était loin d'être un homme ordinaire.

Nous aurons plus d'une fois l'occasion de remarquer la noblesse innée de son ton, de ses manières ; tout chez lui sentait l'homme de qualité. Vers la fin de sa vie, mademoiselle Mars n'en parlait elle-même qu'avec un attendrissement mêlé de respect.

— On ne saura jamais ce qu'il valait! disait-elle un jour à M. B..., qui lui faisait voir un portrait de cet acteur célèbre; jamais peut-être il n'y eut d'homme plus modeste!

Et comme une autre fois son carrossier lui proposait devant la même personne de faire peindre un canton d'armes sur les panneaux de sa calèche:

— Au fait, reprit mademoiselle Mars, j'en aurais le droit !... à cause de Monvel!

L'ami de mademoiselle Mars de qui nous tenons cette anecdote l'ayant pressée de s'expliquer à cet égard, elle n'en fit rien et changea vite de conversation.

Si Monvel devint noble, puis comme Molé et Grandménil, membre de l'Institut national, c'est qu'on ne rougissait pas alors

d'accorder au talent, dans quelque sphère qu'il brillât, les honneurs dont il était digne. Dans le siècle d'avant, Molière ne fut pas de l'Académie; dans notre siècle, on hésita à donner la croix à Talma. Un seul trait peindra l'estime que les gens de lettres et les comédiens eurent pour Monvel, ce fut lui qui fut chargé de l'apothéose de Molé (1). L'effet de cet éloge funèbre, prononcé par Monvel avec cette sensibilité exquise qui faisait le fond de son caractère, et cette pureté de diction qui le classa si vite au rang de nos premiers comédiens, est encore présent à bien des mémoires contemporaines. La douleur qui le pénétrait semblait avoir augmenté le charme naturel de son éloquence, Monvel pleurait ce jour-là autre-

(1) 20 frimaire de l'an XI (samedi 11 décembre 1802.)

ment qu'à la Comédie. Il se souvenait sans doute, en accompagnant Molé à sa dernière demeure, de deux douleurs bien cuisantes : d'abord Molé avait été son ami, puis il s'était affecté si cruellement des injures de Geoffroy qu'il en parlait encore à son lit de mort avec amertume. Cette double affection inspira à Monvel de belles et énergiques paroles.

Le père de Monvel était un acteur de talent ; Monvel était comédien et homme de lettres : la vocation de mademoiselle Mars était tracée.

« Presque tous ceux qui se sont fait un nom dans les beaux-arts, a dit Voltaire, les ont cultivés malgré leurs parents ; mais la nature a toujours été en eux plus forte que l'éducation. »

Si de pareilles lignes s'appliquent de droit à un génie de la trempe de Molière, génie combattu, opprimé dès sa naissance, elles trouvent en revanche dans l'éducation première de notre héroïne un éclatant démenti.

Monvel avait eu avec madame Mars, actrice fort belle, mais médiocre, de cette époque, une liaison que sa propre existence lui permettait de regarder comme fragile, qu'un mariage postérieurement conclu (1) lui commandait même de rompre ; de cette liaison était née Hippolyte Mars.

Mais, dans ce miroir si pur, si ingénu, si charmant, Monvel tout entier se retrouvait, il eût été bien ingrat de contrarier la vocation de sa fille !

(1) Monvel revint de Suède en 1788.

De son côté, madame Mars vivant du théâtre, madame Mars, liée de bonne heure avec des acteurs comme Préville, Dazincourt, Baptiste, des auteurs comme Ducis, Legouvé, etc., devait tout naturellement songer à produire bientôt cette enfant à la scène. La première fois qu'elle avait vu Monvel, c'était dans une représentation de *Mahomet*. Lekain jouait le rôle du prophète, Monvel faisait *Séide* et Brizard *Zopire*. Jamais peut-être un pareil ensemble de talents ne s'était produit. Madame Mars était fort belle (1), si belle qu'on s'écriait en la

(1) Mademoiselle Mars a toujours conservé dans ses divers appartements deux portraits de sa mère, l'un fait à l'âge de quinze ans, l'autre à celui de vingt-cinq. Le premier représente une jeune fille ravissante avec une coiffure à racines droites, robe blanche à échelle de roses pompon, petit ruban de velours noir autour du cou, une vrai bergère de trumeau du temps de

voyant : Voilà une vraie reine de tragédie !
Elle avait les bras et la gorge magnifiques,
de grands yeux méridionaux ; seulement
chez elle l'âme et le foyer manquaient. C'était un marbre admirable et rien de
plus.

La mère de madame Mars avait été plus
remarquable encore de visage que sa fille ;
le roi Louis XV l'avait distinguée. Elle-même racontait que, dans la grande galerie
de Versailles, le pied lui avait tourné quand
le jeune roi passait : on portait dans ce
temps là des mules de Venise très hautes.

Louis XV. L'autre, dont la perruque poudrée fait plus
la corbeille et se termine en boucles déroulées sur ses
épaules, a une couronne de roses sur le côté. Deux signes délicieux, placés comme deux mouches sur ce visage exquis, en réveillent un peu l'aspect langoureux
et nonchalant. Les deux cadres de ces portraits sont
ovales et parfilés de grosses perles.

La douleur fit pousser un cri à madame Mars ; le roi, tout ému de voir une si belle personne, pâlit, s'approcha d'elle et la soutint.

— Une femme qu'on soutient est une femme qui tombe, lui dit Louis XV à l'oreille ; et en effet, ajoutait-elle avec un sourire, de ce jour-là je ne fus plus obligée de passer à Versailles par la grande galerie.

Elle dansa le *menuet* devant le roi.

Monvel, on le sait, fut toute sa vie un homme à bonnes fortunes ; cependant l'ensemble de sa personne était très frêle ; il avait à proprement parler la peau sur les os. Du reste, une tête de médaille admirable (cela était frappant surtout quand il jouait *Cinna* avec sa couronne de chêne),

des yeux profonds, expressifs. Malgré la faiblesse de sa constitution, il se fit remarquer bien vite dans l'emploi de Molé ; il avait autant de feu, mais plus d'art. Au dire de tous ceux qui ont vu ces deux acteurs, on doit s'abstenir même d'établir entre eux la moindre similitude. Ainsi le rôle de Morinzer, dans *l'Amant bourru* (1) était joué par Molé avec une franchise telle, une chaleur si brûlante, qu'on ne voyait guère en lui qu'un bon marin bien entier, bien rude, en révolte avec la société et ses usages, un de ces hommes véritablement bourrus qu'on aime malgré soi, grâce à leur probité et malgré la dureté de leur écorce. Monvel, au con-

(1) Dans ce rôle, Molé, se jetant aux genoux de la comtesse, parcourait, à proprement parler, une partie du théâtre sur ses genoux, dans la chaleur de son jeu.

traire, moins fougueux, plus pénétré, maître de sa colère et de ses éclats, pathétique au plus haut dégré, y produisait un effet bien différent; on s'enthousiasmait avec le premier, on pleurait avec le second, deux exemples bien faits pour encourager au théâtre les organisations les plus contraires ! Ajoutez à cette habileté profonde une diction simple et touchante, des attitudes aisées, et ce grand art des nuances que si peu d'acteurs comprennent, vous n'aurez encore qu'une idée imparfaite de ce beau talent, qui pourrait peut-être se résumer pour Monvel dans ce seul trait : la faculté de s'émouvoir à son gré, à son heure. Monvel eut de tout temps la passion à ses ordres, et cependant il écarta avec soin de son répertoire les rôles qui exigent une explosion trop écla-

tante. C'est que la douleur, l'amour, la jalousie, la haine, les grandes passions, n'ont pas besoin de cris pour se traduire : voyez la Niobé, elle est immobile, mais dans ce marbre quelle noble mélancolie! L'éloquence du regard était poussée à un si haut point chez Monvel, la sensibilité de son silence même devenait si sympathique, qu'il produisait un effet prodigieux bien avant d'avoir parlé. Molé était un volcan, un coup de foudre ; Monvel était simple et persuadé (1).

Dans la comédie, où on le vit après la mort de Molé, il ne causa pas moins d'intérêt, d'admiration, de surprise. *Esope à la cour*, l'*Abbé de l'Epée*, le *Philosophe sans le savoir*, le Président de la *Gouvernante*,

(1) *Si vis me flere, dolendum est primo ipse tibi.*

quels joyaux charmants, quel triomphe pour ce comédien tant aimé ! — Nous avons parlé tout à l'heure de l'*Amant bourru,* Monvel est l'auteur de cet ouvrage ; on doit lui pardonner dès lors les *Victimes cloîtrées,* drame à notre sens fort ennuyeux. Mais il faut se reporter à l'époque où l'ouvrage fut composé. Les couvents étaient assez mal notés dans l'opinion : Diderot n'avait pas peu contribué à les décrier avec sa *Religieuse.* Les opéras de Monvel lui font certainement plus d'honneur que ses drames : témoins *Julie, Blaise et Babet,, les Trois fermiers, Ambroise* ou *Voilà ma journée.* L'Institut ne fut qu'une justice rendue à ce littérateur intéressant (1)

(1) Andrieux avait la voix très faible, un filet de voix, comme chacun sait ; c'était Monvel qui lisait et faisait valoir à l'Institut ses épîtres en vers.

Peu contents des palmes cueillies par eux à la scène, du retentissement des journaux et des recettes, les acteurs d'alors ambitionnaient le succès de l'écrivain : Molé, Monvel, Dugazon ont chacun des titres divers à l'estime des gens de lettres. Le premier composa des pièces de vers pleines de sel et d'agrément, des discours d'ouverture et de clôture (usage perdu depuis la Révolution à la Comédie-Française), des notices sur Lekain et mademoiselle d'Angeville ; il fit même au théâtre une petite comédie, le *Quiproquo*, qui eut du succès. Monvel alla plus loin : il eut un vrai répertoire ; pour Dugazon, que devons-nous en dire, sinon que ces mystifications valent mieux que ses pièces républicaines (1) ? Il appartenait à un seul

(1) L' *Émigrante* ou le *Père Jacobin*, comédie en

homme, à Molière, de réunir en lui ces deux gloires, celle de l'écrivain et de l'artiste. Plus tard, des comédiens comme Picard et Alexandre Duval laissèrent au théâtre des preuves de leur vocation d'auteur. De nos jours encore, deux artistes fort distingués (1) ont abordé avec succès cette double carrière.

Monvel professait en homme convaincu de tout ce que l'art possède de ressources e de secrets. Il eût communiqué la vie et le mouvement au comédien le plus froid, et et cela par des gradations si admirables, qu'on se demandait comment la nature, qui l'avait fait si chétif, l'avait doué en même

trois actes en vers, jouée le 25 octobre 1792, au Théâtre de la République ; le *Modéré*, comédie en un acte et en vers, au même théâtre, 30 octobre 1793.

(1) MM. Samson, de la Comédie-Française, et Lockroy, à qui nous devons de charmantes pièces.

temps d'une pareille énergie. Seulement, et pour nous servir d'une expression commune qui rende exactement notre pensée sur ce lutteur merveilleux, la lame chez Monvel usait le fourreau. Il était souvent environné de potions et de tisanes, donnant la plupart du temps ses leçons dans un grand fauteuil qui égalait, pour l'ampleur et la vétusté, celui du *Malade Imaginaire*. La petite Hippolyte, amenée alors près de Monvel, tremblait devant cet appareil de fioles et ce grand fauteuil, comme Louison à la vue de la poignée de verges dont le terrible Argan la menace(1). Épeler les chefs-d'œuvre de notre scène avec un tel maître, c'était entrer d'un seul coup dans la voie du succès; Monvel fut pour sa fille la meilleure école, mais il ne

(1) Mademoiselle Mars joua *Louison*.

l'épargna pas à la peine. Son écolière fut plus d'une fois sévèrement réprimandée. « On n'arrive à la gloire, dans notre état, qu'en mouillant par jour six chemises, » disait Clotilde la danseuse à M. de Ségur. Mademoiselle Mars n'y arriva qu'après avoir mangé du pain noir : sa première jeunesse fut misérable. L'enfant de la balle fut traitée souvent comme la pauvre Chiara d'Hoffmann, elle souffrit comme Mignon. Qui ne s'est ému au seul début de ce livre charmant de Marivaux, où Marianne arrive sur le pavé de Paris, Marianne douce et candide, Marianne qui se mire avec une joie si grande à un morceau de glace suspendu dans sa chambrette? Voici la chambre en carreaux, froide l'hiver, brûlante l'été, le pot à l'eau ébréché, les rideaux trop courts retombant

en pentes inégales sur le lit; la mansarde d'une grisette du temps de Louis XV enfin. A cette fenêtre, et ses deux coudes appuyés sur l'ardoise du toit, rayonne d'un morne éclair cette belle enfant aux couleurs pâles, aux yeux bleuâtres de fatigue... appelez-la Marianne ou mademoiselle Mars, mais elle souffre, hélas! elle est étiolée; voyez ses bras! « Hippolyte est si maigre, écrivait Valville à l'un de ses amis, que nous craignons de la perdre. » Valville eût pu ajouter que la pauvre enfant grelotait à la lettre dans son grenier. Il fallait la voir, souffreteuse et toute pensive, arroser quelques méchants pots de fleurs à sa fenêtre, et cela pendant que sa sœur aînée (1) portait de belles robes

(1) Mademoiselle Mars aînée prit le nom de madame Salvetat ; elle jouait à Montansier, où parut mademoi-

de belles étoffes, des étoffes qui eussent si si bien convenu aux délicates épaules de la jeune Agnès ! Voilà de beaux bijoux, lui disait sa sœur ; admire cet écrin, ces bagues ! N'est-ce pas que je suis éblouissante ? Dame ! ma chère sœur, je suis l'aînée, je me sens faite pour vivre dans une atmosphère brillante ! Que tu es bonne de te fatiguer à apprendre de méchants rôles ! Vois un peu ce pauvre Valville : où cela l'a-t-il mené, le théâtre ! Moi, je veux sourire, je veux vivre, je veux régner ! Et je régnerai, vois-tu, ma pauvre sœur, je régnerai ; je serai riche, fêtée, enviée un jour de tous ! Va ! j'espère bien ne pas rester au théâtre Montansier !

selle Mars à treize ans (1792). Elle laissa en mourant sa fortune (18,000 livres de rente) à sa sœur.

Cendrillon, — n'était-ce point alors Cendrillon que mademoiselle Mars? — écoutait cet orgueilleux babil en portant au feu mourant de la cheminée quelques mauvais tisons dus à l'obligeance d'un voisin. Elle admirait les chapeaux à plumes et les écharpes de sa sœur, — ses bonnets de gaze, — ses rubans de mille couleurs, — un arc-en ciel de tous les jours et de toutes les heures, — car mademoiselle Mars aînée était une vraie poupée de modes. A quarante-cinq ans passés, elle portait encore des chapeaux à grandes plumes.

Mademoiselle Mars aînée avait les mains lisses et blanches, et mademoiselle Mars se désolait bien fort d'avoir en ce temps-là les mains rouges. Les mains rouges! qui se dou-

terait aujourd'hui que ce fut là le premier chagrin de mademoiselle Mars !

Un autre désespoir enfantin non moins grand pour elle, c'était chaque matin d'aller chercher le lait ! Elle s'aventurait timide et les yeux baissés, jusqu'à la laitière, présentant son pot de fer-blanc comme une de ces jolies petites servantes de Greuze aux robes rayées de bleu et de rose, au ruban lilas à la ceinture, au pied mignon et furtif. — Le lait ! le lait ! bien vite, Madame la laitière ! M. Valville attend son café, et malheur à moi si je faisais attendre M. Valville !

Et elle s'en revenait triomphante, comme Perrette de la fable.

Ce Valville, pour qui mademoiselle Mars se dépêchait tant, était un acteur qu'affec-

tionnait beaucoup sa mère ; — il logeait chez elle et jouait à Montansier. Plus tard, mademoiselle Mars devait le recueillir elle-même, pauvre, délaissé, souffrant ! Il avait pour amis Baptiste cadet, Damas, Caumont, mais surtout Patrat.

Cet acteur, dont il sera parlé plus d'une fois dans ces récits, était donc le commensal et l'ami de madame Mars la mère depuis un assez grand nombre d'années. C'était un homme méthodique, qui ressemblait à un portrait du temps de Néricault Destouches, l'air grave, la démarche lente, — mais surtout il était exact aux heures des repas et tenait énormément le matin à son café.

Un jour, cependant, le café au lait de Valville manqua ; Valville faillit attendre, comme Louis XIV !

L'enfant était revenue toute en larmes à la maison.

— Qu'as-tu ? demanda Valville.

Pour toute réponse, Hippolyte Mars se mit à pleurer. Elle balançait à sa main gauche l'anse de son pot au lait, en baissant à terre ses grands yeux noirs.

— Vide ! s'écria Valville en regardant le pot au lait ; ils te l'ont pris, l'on t'aura poussée, c'est sûr ! Tiens, ne pleure pas, et retourne vite à la laitière !

Ce mot de *retourne vite !* amena un nuage de honte et de douleur au front de la pauvre enfant.

— Mais encore un coup, que s'est-il donc passé ? demanda Valville ; tu ressembles à la petite fille à la *cruche cassée*. Tu sais, ce

joli tableau ? Voyons, Hippolyte, est-ce un rôle que tu répètes ?

— Je ne répète pas de rôle, répondit-elle à Valville avec une moue chagrine, ce sont ces maudits officiers qui m'ont vu jouer à Versailles le divertissement des *Etrennes* (1) et qui, depuis ce matin, m'ont reconnue par malheur quand j'allais chercher du lait :

— Tiens, se sont-ils écriés, c'est la petite à Monvel ! Et là-dessus, j'en rougis encore, l'un d'eux m'a pris le menton.

— N'est-ce que cela ?

— Comment, ce n'est point assez ? Apprenez donc alors qu'un autre — le plus hardi sans doute — a prétendu que je lui devais un baiser. Un officier du roi ! ces messieurs, à ce qu'il paraît, ne doutent de rien !

(1) 1794.

— Et tu le lui as accordé ?

— Ah ! bien oui, je n'ai pas même demandé mon reste... je veux dire mon lait à la laitière. Je me suis enfuie à toutes jambes et je vous jure bien, monsieur Valville, que c'est la dernière fois que je retourne avec ce pot dans la rue... Non, je ne descendrai plus jamais le matin, oh non ! Et tenez, pour que vous n'en doutiez pas, ajouta-t-elle en mettant le vase sous son pied mutin, voilà, je l'espère, ce qui vous fera croire à ma volonté !

Ce mot *volonté* dans la bouche de la petite fille avait quelque chose de si accentué, de si ferme, racontait plus tard Valville, que ce jour-là je n'osai lutter ; je pris mon café sans lait.

Il est vrai de dire, pour la justification

de la chère enfant, que cette commission journalière la mettait sur les épines. On portait alors en effet des manches courtes, et chaque fois qu'Hippolyte Mars descendait dans la rue pour chercher le lait de Valville, il lui fallait bien montrer ses bras.

— Des mains rouges, des mains rouges ! répétait-elle en pleurant, quand les bras de mademoiselle Lange sont si beaux !

Mademoiselle Lange, qui joua en effet plus tard les ingénuités à côté de mademoiselle Mars, était une délicieuse jeune première pleine de grâce et de fraîcheur ; reçue en 1793, elle se retira en l'an VI.

C'est sur cette pauvre mademoiselle Lange, dont le portrait figure encore dans le foyer de MM. les comédiens ordinaires du

roi, que retomba d'aplomb la vengeance de Girodet. Ce peintre déjà célèbre venait de faire le portrait de l'actrice pour M. Simon, qui le lui avait commandé. Ce M. Simon était carrossier à Bruxelles, et tellement en réputation, que les merveilleuses de Paris, comme les lionnes d'Angleterre, faisaient mettre dans leur contrat de mariage qu'elles auraient un équipage sortant des ateliers de Simon. La solidité dont il faisait parade pour ses roues avait établi sa réputation. Il les faisait jeter d'un des sommets les plus élevés de Bruxelles sur une surface plane, et à la moindre avarie, il forçait l'ouvrier à recommencer la pièce. M. Simon avait admiré mademoiselle Lange dans *Pygmalion*; il voulut offrir un char à cette Galatée. Mademoiselle Lange préféra ce char

à son image. Une garde-robe fort belle et des diamants complétèrent l'attaque de mademoiselle Lange. L'épais carrossier obtient le pas sur le beau Larive. M. Simon avait un mérite roulant ; il se piquait de plus de se connaître aussi bien en peinture qu'en vernis. Il s'en alla donc chez Girodet, auquel il fut tenté de dire sur le seuil même : *Mon confrère !* tant sa vanité lui faisait voir ses propres ateliers sous un jour aussi resplendissant que celui du peintre. Girodet se mit à la besogne ; il espérait beaucoup de ce portrait : Mademoiselle Lange était si jolie ! Son désappointement fut grand, lorsqu'il vit que mademoiselle Lange le refusait ; le portrait fut renvoyé à l'artiste. Outré de colère, le peintre le creva et le *retourna* (style de commerce) à mademoiselle Lange.

Six semaines après, parut au Salon un petit tableau représentant Danaé. La déesse *à la pluie d'or* ressemblait cette fois à mademoiselle Lange de façon à la convaincre elle-même. On fut obligé de retirer cette toile qui occasionnait une véritable émeute. Les femmes à demi étouffées par la foule y laissaient leurs châles, d'autres leurs maris; c'était un concert de réclamations incroyables. A côté de la Danaé, le peintre avait mis un dindon faisant la roue (allusion ironique au carrossier!) il avait un anneau à la patte droite. Cette patte s'offrait avec une gaucherie des plus comiques à la main délicieuse de mademoiselle Lange, que M. Simon épousa en effet. L'allégorie était trop verte pour que M. Simon avouât que tout Paris l'avait reconnu ; il voulut faire cepen-

dant un procès à Girodet : des amis prudents l'en détournèrent. Des avertissements anonymes furent employés contre l'artiste : on le menaçait, on voulait l'effrayer ; il ne sortait plus qu'avec une canne à dard. Le texte de ces lettres alarmantes était des plus curieux ; l'une d'elles finissait ainsi :

« On vous prévient, Monsieur, que pour être tout entier à sa vengeance, M. Simon est plutôt dans l'intention de vendre son fonds. »

Mademoiselle Mars, fluette, maigre, prête à rompre comme la baguette d'un alcade, était de plus aussi noire qu'une taupe ; en un mot, loin d'annoncer ce qu'elle devint par la suite. Elle comparait elle-même sa maigreur à celle d'un *faucheux*, nous

sommes forcé de prendre son mot(1). Par un malheur singulier, mademoiselle Mars jouait souvent à côté de mademoiselle Lange.

— Il fallait voir, écrit-elle plus tard à l'une de ses amies, madame de Saint-A..., comme je souffrais de me trouver près de mademoiselle Lange ! En vain j'employais la patte de lièvre et les cosmétiques pour blanchir ces *malheureux bras*, rien n'y faisait ! Comment les cacher par des manches lon-

(1) Ce ne fut en effet que vers trente ans que mademoiselle Mars devint une femme véritablement complète au point de vue des formes et de l'optique théâtrale; jusque-là elle était fort maigre, et n'avait pour elle que l'éclat de ses beaux yeux noirs et profonds. Le peintre Lagrenée, l'admirant un jour a cette époque dans sa loge, lui disait qu'elle n'avait pas perdu pour attendre. — « Je désespérais d'être jamais belle, répondit-elle; mais c'est à Paris que la Providence est plus grande qu'ailleurs, me voilà grasse ! »

gues? L'impitoyable mode me défendait cette petite ruse. Il fallut me résigner, me consoler même avec le mot de Dugazon; « *C'est jeunesse*, reprenait-il, *c'est jeunesse, petite bête ! Un jour, va, crois-m'en, tu pleureras de les avoir blanches, tes mains !* »

Dugazon la chérissait. Il l'avait d'abord amusée plus aisément que tout autre, car on n'eut jamais de masque plus mobile ; son visage seul était un répertoire, et l'on sait combien les enfants aiment les grimaces et les pantins. Joignez à cela chez Dugazon une agilité de singe, une science d'escamoteur et une abondance de lazzis telle, qu'on eût pu se croire à l'âge de notre héroïne devant la barraque d'un Polichinelle ; et jugez de la joie de la petite Hippolyte quand l'ingénieux Scapin levait le marteau de la

maison ! Dugazon dansait avec une aisance parfaite; il baragouinait et se gaussait du premier venu avec un sang-froid inaltérable. On sait le succès de ses mystifications; celle qu'il fit subir à M. Decaze, fils d'un fermier-général, est bien connue; nous ne la rappelons que pour mémoire. Il s'agissait, on le sait, de madame Dugazon; cette fois, les rieurs furent du côté du mari.

M. Decaze, fils d'un fermier-général, admit Dugazon dans sa société, il s'amusait quelquefois à jouer des proverbes avec lui. Riche, jeune, brillant, il s'imagina de faire la cour à madame Dugazon, actrice aussi supérieure dans son genre (l'Opéra-Comique), que son mari l'était dans le sien. La chronique prétendit que M. Decaze fut heureux; Dugazon, averti de cette liaison clandestine,

vole chez M. Decaze ; il ferme la porte de sa chambre sur lui, et tire un pistolet qu'il présente à son rival. — Les lettres de ma femme ! ses lettres ! son portrait ! s'écrie-t-il ; exécutez-vous, Monsieur ! Le jeune homme, effrayé, obéit en tremblant ; il court à son secrétaire, il remet les lettres, le portrait à Dugazon. Dugazon, muni de ce butin, ouvre la porte sans bruit, il met la main sur la rampe de l'escalier... Son rival, revenu de sa stupeur et de son effroi, l'y poursuit presque aussitôt.

— Au voleur, au voleur, qu'on arrête ce coquin ! s'écriait le jeune Decaze.

Et les domestiques d'accourir au bruit que fait leur maître, et Dugazon d'aller au-devant d'eux, de s'arrêter aussi comme ravi et de regarder fixement M. Decaze.

— Bravo ! Monsieur, c'est cela ! bien joué!

M. Decaze redoublait en vain ses cris; en vain il le montrait du doigt à ses laquais, en renouvelant l'ordre de l'arrêter. Dugazon lui répliquait, en gagnant la rue très lentement : A merveille!... Si vous jouez avec autant de vérité ce soir, vous l'emporterez vraiment sur moi !

Puis, comme l'autre écumait de rage :

— Parbleu, je vous fais mon sincère compliment, vous étiez né pour être un grand comédien !

Ce qui, dans cette scène incroyable, devait piquer le plus M. Decaze, c'était de voir ses laquais se joindre à Dugazon pour l'applaudir et l'apostropher par des bravos qu'ils croyaient flatteurs. L'habitude où ces dignes gens se trouvaient de voir l'amoureux de

madame Dugazon jouer des scènes comiques avec son mari les enracinait dans cette croyance que tout cela n'était qu'un proverbe. Dugazon parvint ainsi jusqu'à la porte cochère sans démentir son persifflage, et il se trouvait déjà loin quand M. Decaze parvint à désabuser ses valets.

En revanche, voici une anecdocte arrivée à la sœur même de Dugazon, et qui n'a jamais obtenu l'honneur des Mémoires. Nous croyons qu'elle n'en est pas tout à fait indigne. Elle peint à merveille la taquinerie de cet homme, rival de Musson en fait de plaisanteries et de tours moqueurs.

Indépendamment de madame Vestris, sa sœur, Dugazon avait une autre sœur, laquelle s'était vue élevée de bonne heure dans une réserve scrupuleuse. C'était une demoi-

selle de province, rigide et pieuse ; on ne lui avait jamais prêté un seul amant, et, en venant à Paris, elle n'avait pas la prétention d'en faire. La sévérité de cette demoiselle allait à un point tel, qu'elle n'avait jamais vu son frère jouer devant le public ; elle ignorait les coulisses de son théâtre, et cependant elle portait le nom de Dugazon ! La maison de cet acteur qui, grâce à la présence de sa sœur, pouvait devenir tout d'un coup un intérieur agréable, prit dès son arrivée la forme d'un cloître ; le livre d'heures de mademoiselle Dugazon traînait souvent à côté de ses rôles ; ses lunettes (la malheureuse fille portait des lunettes !) allaient de pair sur le bureau de notre comique avec le répertoire de Scapin et de Mascarille. Dugazon le mondain, Dugazon le *farceur* Duga-

zon l'homme des proverbes, l'homme des singeries, des parades, était embaumé de vertus, il suait l'office divin par tous les pores.

Les premiers jours, cela lui parut fort dur ; il commençait à s'y habituer cependant, quand un désir curieux de cette même sœur lui donna l'idée de renverser en un jour l'édifice de sa pruderie.

Un écho mondain venait de pénétrer dans cette demeure purifiée par tant de pieux exemples ; le hasard, ce dieu des amants, fut cette fois celui des frères : on parla devant mademoiselle Dugazon du bal prochain de l'Opéra.

J'aime à croire, pour mon compte, qu'un pareil récit se trouva dans la bouche de quelque marquis enthousiaste. Il dut mettre

beaucoup d'art au récit de ces magnificences nocturnes ; la peinture qu'il en fit fut si variée, si vive, que la recluse éprouva un désir violent d'assister, ne fût-ce qu'une nuit, à ce magnifique spectacle.

« Désir de femme est un feu qui dévore,
« Désir de nonne est cent fois pis encore ! »

Et mademoiselle Dugazon était aussi nonne que possible. Dugazon se vit prié, que dis-je? supplié, par cette même sœur si austère ; elle lui demanda de l'accompagner au bal masqué de l'Opéra. C'était une folie, un rêve, disait-elle ; mais ce rêve, ne pouvait-il pas le réaliser ; cette folie était-elle donc si coupable? Chez les femmes, de la prière au larmes il n'y a qu'un pas. Mademoiselle Dugazon pleura comme n'eût point pleuré Clairon dans ses beaux jours ; elle appela Dugazon

son *bon petit frère*. Dugazon fut d'abord déferré; il ne jouait pas cet emploi, mais il finit par se laisser attendrir : il y eut plus, il promit.

Il suffisait de connaître Dugazon pour comprendre ce que devait lui coûter une pareille promesse ; lui, le papillon du bal, le point de mire des seigneurs désœuvrés, des baronnes coquettes, des nymphes agaçantes! lui, le brillant acteur, le Frontin hardi, le soupeur par excellence, s'allourdir au point d'amener à son bras, dans ce bal, une provinciale bien gauche, une fille ignorante de tous les usages reçus, de tous les plaisirs musqués, de toutes les intrigues qui se croisent dans cette nuit de folies ! C'était s'aventurer, se compromettre, se perdre de gaieté de cœur! Dugazon pris en flagrant délit de

conversation *fraternelle* à ce bal de l'Opéra ! Quel sujet de rire pour les fades plaisants qui s'y donnent rendez-vous, quelle page honteuse pour ses Mémoires !

Dugazon n'en dormit pas de la nuit.

Le lendemain il était levé et habillé bien avant l'heure ordinaire du déjeûner; il manda sa sœur près de lui; son visage avait revêtu son expression la plus digne et la plus sévère. Dugazon ressemblait à Auguste dans *Cinna*.

— Prends un siége, *ma sœur*...

Mademoiselle Dugazon s'assit un peu interdite; elle arrangea l'envergure de ses paniers; elle tendit l'oreille et écouta.

— Ma sœur, dit Dugazon, je vous ai promis de vous conduire ce soir même au bal de l'Opéra...

— C'est vrai...

— Ne m'interrompez pas, c'est une affaire des plus graves. Vous ne voyez sans doute de cette fête que le plaisir, que l'intrigue, un millier de lustres flamboyants, des dominos jaunes, noirs ou bleus, des masques de tous pays... J'y vois, moi, les conséquences les plus funestes, le deuil d'une famille, les tortures morales d'un frère ; j'y vois, ma sœur, la honte, le crime et le sang !...

— Vous m'épouvantez !

— Je suis loin d'avoir fini. Le bal de l'Opéra n'est nullement ce que vous pensez, ajouta Dugazon d'un ton de prédicateur ; c'est un cloaque.

— Un cloaque !

— Un cloaque ! ma sœur ; un lieu empesté par l'audace et par le vice. Et peut-être...

puisqu'il faut ici tout vous dire, pajerai-je bientôt de ma vie la légèreté d'une telle démarche; oui, pour ces quelques heures de plaisir que je vous ai promises...

Mademoiselle Dugazon devint plus pâle qu'un linge.

— Écoutez-moi, poursuivit le malicieux orateur, en arrêtant sur elle un regard clair et perçant, écoutez-moi ! S'il est à ce bal des gens paisibles, curieux, insouciants, qui n'y vont chercher que la pompe d'un spectacle, l'étourdissement d'une fête, il en est, hélas ! il n'en est que trop, ma sœur, qui abusant du privilége odieux du moindre nez en carton, du plus simple masque de satin, ne craignent pas d'exposer la vertu des femmes aux plus cyniques atttaques.

Mademoiselle Dugazon devint rouge cette fois comme une grenade.

— Donc, continua-t-il, vous ne serez pas à l'abri des poursuites de ces messieurs.

— Quoi ! mon frère... à votre bras ?

— A mon bras, ma sœur. Aussi, je vous en préviens, j'aurai ce soir des yeux et des oreilles partout. Oh! ne craignez rien, je surveillerai vos moindres mouvements, et si l'un de ces insolents osait...

— Vous me faites frémir... reprit la pauvre fille les maintes jointes.

— Si l'un de ces insolents osait... reprit Dugazon.

— Eh bien ?

— Eh bien! ma sœur, je le tuerais, je le tuerais sans pitié !

— O Ciel !

— Oui, ma sœur, je le tuerais ! Car, pour que vous le sachiez, je n'irai avec vous au bal de l'Opéra qu'avec ce protecteur mystérieux, ce gardien sévère de votre vertu... (Ici Dugazon laissa entrevoir à sa sœur la lame d'un poignard).

La pauvre fille ferma les yeux, en étendant devant elle des mains tremblantes.

— Ainsi, voilà qui est convenu, ma sœur, reprit Dugazon en se levant; vous avez ma parole : je vous conduirai ce soir à ce bal; advienne que pourra ! Tenez-vous prête pour minuit.

— Pour minuit ! répéta la malheureuse d'un ton de voix funèbre.

— Je joue dans la dernière pièce; ajouta Dugazon; mais je passerai vite un domino; je viendrai vous prendre. Adieu !

A minuit, Dugazon partait pour le bal en carrosse fermé avec mademoiselle sa sœur. Il lui renouvela en route toutes ses jérémiades : il lui montra de nouveau la lame du poignard avec lequel il comptait bien défendre cette nouvelle Lucrèce.

Nous n'essaierons pas de reproduire ici les diverses impressions de mademoiselle Dugazon en posant le pied dans le bal de l'Opéra ; tout ce qu'elle voyait lui semblait tenir de la magie! Une provinciale, presqu'une religieuse au milieu de ces brillantes mascarades! Dugazon lui avait fait revêtir le plus sombre et le plus noir des dominos, — *toujours pour ne pas l'exposer*, ajoutait-il. Ainsi éteinte, mademoiselle Dugazon ressemblait à une chouette effarouchée.

Le bal était merveilleux ; la reine et les

princes y assistaient sous le masque. Tout ce que Paris renfermait d'illustre, de galant, de dissipé, s'était donné rendez-vous dans cette salle féerique. Mademoiselle Dugazon y serait bien restée jusqu'à la fermeture des portes, si son frère, qui avait grande envie de se débarrasser d'un si ennuyeux domino, ne fût revenu bien vite au rôle qu'il s'était proposé de jouer avec elle.

Dès le premier tour dans le foyer, et quand mademoiselle Dugazon, pressée, écrasée à demi par la cohue, admirait encore, la bouche béante, les dorures des colonnes, Dugazon se retourne vivement vers elle à un léger mouvement qu'il croit remarquer, en lui disant :

— Eh bien ! qu'est-ce, ma sœur ? qu'a-

vez-vous? vous aurait-on manqué de respect? déjà?

— A moi... mon frère? à moi? Oh! non... je puis vous assurer...

Et dans ce moment même mademoiselle Dugazon mentait : une main agile, audacieuse, venait de lui presser assez rudement la taille.

Quelques secondes après, elle contint à peine, en marchant toujours au bras de son frère, un cri nouveau.

— Ah! cette fois, ma sœur, je vais avoir raison de l'insolent...

— Il n'y a pas d'insolent... mon frère... balbutia la malheureuse, à demi-morte de peur; c'est...

—Alors, pourquoi avez-vous crié? voyons.

— C'est... de joie... c'est de joie... je vous assure...

Et cette fois la pression exercée à la sourdine sur la pauvre fille avait été plus robuste encore.

Un moment après, un cri véritable de mademoiselle Dugazon alluma de nouveau l'indignation de son frère. Pendant une minute, il jura, il tempêta, la tenant toujours au bras, et la priant de lui désigner du doigt, dans cette foule, l'insolent qui se permettait envers elle une pareille licence.

— Je veux lui couper les deux oreilles, ajouta-t-il.

— Mon frère... je vous jure...

— Que vous ne venez point encore de crier? Allons donc!

—Oui... Eh bien! oui... j'ai crié, mon frère... mais c'était d'admiration!

Dugazon partit, cette fois, d'un sublime éclat de rire.

A quelques pas de là, nouvelle attaque et nouveau cri. Cette fois aussi Dugazon fait mine de tirer son poignard; il menace d'en frapper le téméraire...

— Pas encore... mon frère... pas encore, murmurait la malheureuse, toujours poussée par la foule, et partagée entre l'inquiétude la plus horrible et son admiration pour le bal. Un flot de masques les entoure bientôt; mademoiselle Dugazon est si pressée, si vivement chiffonnée, que ses cris ressemblent à une gamme solfiée par un chat. En vain cherche-t-elle des yeux cet antagoniste acharné dont la main indiscrète la mo-

leste au point qu'elle en a les bras tout noirs de pinçures, la taille meurtrie et son domino tout éraillé. Rien... absolument rien! une foule compacte, indifférente qui passe!

A la fin, elle n'y tient plus :

— Rentrons, mon frère... s'écrie-t-elle d'une voix expirante ; rentrons?

— Et pourquoi rentrer? demanda Dugazon d'une voix mielleuse.

— Parce que... parce que... reprit-elle avec effort, parce que je m'amuse trop !

C'est là tout ce que voulait Dugazon. Il *rentra* sa sœur avec une compassion hypocrite, et il la laissa chez elle, bien guérie, à coup sûr, du désir de voir les pompes de l'Opéra.

Celui dont la main traîtresse avait si constamment inquiété la pauvre fille n'é-

tait autre que Dugazon! Grâce à la longueur et à la souplesse de ses bras, il était parvenu à l'inquiéter, tout le temps du bal, de cette manière.

Dugazon aimait surtout singulièrement les oiseaux ; sa maison était devenue bien vite une volière. Il les avait tous baptisés de noms amis et ennemis : cette fauvette était Contat, ce serin Préville, ce perroquet déplumé Geoffroy, son zoïle, sa bête noire ! Les traits de ce critique poursuivirent, on le sait, Molé jusqu'au tombeau, ils accélérèrent la retraite de Larive, ils eurent la prétention plus grande d'arrêter l'essor de Talma. Dugazon fut toute sa vie le point de mire des épigrammes de cet abbé, rustre et crasseux comme un pédant de collége. Il fallut la mort de cet acteur admirable pour que le

journal de Geoffroy en fit l'éloge, et chose au moins étrange ! cet éloge fut pompeux. Le feuilleton du critique tonsuré était à la mode. La seule vengeance qu'en tira Dugazon fut de se montrer un jour à Bordeaux, sur le cours des allées Tourny, exactement vêtu et grimé comme Geoffroy. C'était un portrait véritablement accusateur ! Et pour que rien n'y manquât, Dugazon, qui savait l'abbé fort intéressé, tenait une bourse dans sa main gauche et un paquet de plumes taillées dans sa droite ! De la promenade il se rendit au théâtre ; il avait été suivi par une affluence considérable. On donnait ce soir-là le *Chanoine de Milan*. L'usage autorisait le compliment au public ; Dugazon s'avança, toujours dans le même costume, lorsque tout à coup la voix d'un plaisant

(d'un compère peut-être) cria de l'orchestre : *L'abbé Geoffroy à la porte !*

— Bien volontiers, Messieurs, répond alors Dugazon ; pourquoi faut-il seulement qu'on ne m'ait dit cela qu'à Bordeaux !

Et il reparut dans le *Chanoine de Milan*, pièce qu'il jouait à ravir (1).

(1) Les vengeances d'acteurs fourniraient à elles seules un chapitre très étendu. Ce même abbé Geoffroy, mis en scène par Dugazon, eut à subir, de la part de Talma et de mademoiselle Contat, des représailles plus directes.

On sait que Talma se fit ouvrir un soir une loge que Geoffroy occupait aux Français, et qu'il l'apostropha d'abord en termes assez durs au sujet des articles que publiait contre lui le feuilletoniste. Il y eut même voie de fait, et à cette occasion deux lettres parurent dans les journaux le lendemain, l'une de Talma, l'autre de Geoffroy.

Mademoiselle Contat ne se montra pas moins rancunière envers le même critique. L'éventail de Célimène devint entre ses mains une arme vengeresse, et elle aussi s'étant fait ouvrir la loge de l'abbé, elle se vengea

Il improvisait avec une merveilleuse facilité. Son couplet final dans Figaro était quelquefois changé par lui, et suivant la circonstance ; mais souvent aussi Dugazon allait trop loin, et comme il était chatouilleux à l'endroit de la critique, le moindre signe d'improbation le mettait en fureur. On sait qu'il tira l'épée hors du fourreau devant le parterre, mouvement de dépit impardonnable qui lui valut un bien cruel repentir.

Il est vrai que Dugazon tirait l'épée comme un ange ; la nature l'avait fait en ces assauts si leste, qu'on cherchait souvent son

de ses épigrammes en le couvrant des paillettes brisées de son éventail. De compte fait, l'ablé avait donc pleinement satisfait aux préceptes de l'Évangile, il avait tendu la joue gauche et la joue droite aux deux premiers talents de la Comédie.

fer quand il était déjà loin. Jamais peut-être plus charmant conteur n'exista ; mais c'était surtout à table devant la *bouillabaisse*, plat marseillais dont il se montrait friand, qu'il fallait voir cet intrépide fourbisseur de contes ! Il eût tenu les badauds de la Cannebière suspendus bouche béante à ses récits. Quand l'intérêt lui semblait faiblir, il grimpait comme un singe sur les bâtons d'une chaise et il disait de là ses vérités à chacun. Gai, trivial, ingénieux, soumis, important, valet, grand seigneur, il était tout cela quand venait l'heure du dessert !

Sa façon de professer, dont nul n'a parlé jusqu'à ce jour, n'était pas moins singulière que sa personne. Mais comment vous la rendre, si vous n'avez pas vu mademoiselle Mars ? Elle qui avait reçu les leçons de

Dugazon! elle excellait à le copier, à le charger.

Pressez le suc des Mémoires du temps, il en sortira ceci :

C'est un homme de taille avantageuse, changeant de visage comme de mouchoir de poche, relevant la tête et se promenant dans sa chambre d'un air inspiré. Vous ai-je tout dit? Non, imaginez un Calchas en robe de chambre, se frappant le front, criant et gesticulant avant que l'élève attendu n'arrive. Il chante, il pirouette, il danse, il écume, il regarde sa pendule et se dit : — Ne vient-il point? Un pas retentit sur l'escalier, la sonnette s'agite, il prend alors sa voix de tête la plus aiguë et il vous dit : — Entrez donc! Vous voilà devant deux yeux aussi vifs que les yeux d'un écureuil; il vous amène alors

par le bras, homme ou femme, devant sa glace.

— Qui voulez-vous être aujourd'hui, *Monsieur* ou *Madame*? Achille? Agnès? Bernadille? Dorine? ce qu'il vous plaira, parlez! Voilà votre public, — cette glace! — N'y voyez-vous pas s'agiter à l'orchestre les plus méchantes bêtes démuselées, Geoffroy, Lauraguais, Morande, Bachaumont, que sais-je, moi? Voilà votre cirque! Les chrétiens livrés aux bêtes! Ne regardez donc pas Arnoult, qui fait espalier avec sa robe dans cette loge d'avant-scène; Cléophile, Raucourt, ou tout autre *impure*, les joues peintes comme une roue de carosse, les plumes saluantes comme celles des chevaux du roi! Pénétrez-vous du rôle que vous allez jouer; vous avez affaire à Jean-Baptiste-Henri Gourgaud Dugazon, un hom-

me aussi fort à la parade que ses amis d'Eon ou Saint-Georges, ou plutôt vous avez sur votre front une épée nue !

L'élève écoutait ce jargon dans un étonnement muet.

— Voyons ce bras, — il prenait le bras, puis il le laissait tomber; ce pied, et il le plaçait comme eût fait Vestris; — Cette tête, et il l'ajustait dans le sens voulu, comme un peintre arrangeant son mannequin.

— Fort bien; maintenant... attention... une, deux, trois... et il frappait dans ses mains, — il vous demandait gravement : Quel rôle jouez-vous ?

Si c'était Achille, il vous toisait, et vous auriez cru voir le dédaigneux Agamemnon ; il commençait insensiblement un monologue avec lui-même, il vous regardait de l'air

d'un beau-père furieux contre son gendre, et il marmottait entre ses dents :

— Le cuistre, le bélître ! Voilà le drôle à qui je donnerais ma fille ! Oh ! nous allons voir !

Et comme le pauvre élève le regardait abasourdi :

— Mais, s'écriait-il, à qui donc en avez-vous ? n'êtes-vous pas Achille, mon cher Monsieur ! et n'êtes-vous pas pressé de me voir et de me dire ;

« *Un bruit assez étrange est venu jusqu'à moi !* »

Et le reste donc ! le reste ! voyons, de la chaleur, de l'indignation, parlez !

L'élève disait sa tirade, et d'ordinaire, on peut le croire, il la disait de manière à mécontenter ce maître rigide.

Le premier couplet d'Achille terminé, Dugazon lui donnait quelques indications; l'élève répétait encore plus mal.

— Mais ce n'est pas cela, reprenait alors Dugazon; vous n'avez point l'air d'un homme en colère le moins du monde. Allons, échauffez-vous, criez contre moi, appelez-moi des noms les plus odieux, ne vous gênez point. Dites-moi : *Gueux, pendard, meurt de faim, bélître* ! Criez, criez, fort, au voleur ! dites que je vous ai volé votre montre ! — Tenez ! je suppose que vous me parlez : Ah ! maraud ! pendard, assassin, triple sot, faquin digne des étrivières ! Continuez sur ce ton ; allons, poursuivez !

L'élève demeurait pétrifié, confondu.

— Vous me trouvez bizarre, reprenait Dugazon, vous me regardez avec des yeux

hébêtés ; ce n'est pas cela : allons, empoignez-moi au collet, appelez le commissaire ! criez donc, monsieur, criez pour l'amour de Dieu !

A bout de patience, excité par Dugazon qui lui déchirait presque son habit, l'élève se relevait véritablement en colère, il était monté ainsi au diapason du professeur.

— Bravo ! ah ! bravo ! vous y êtes enfin ; vous voilà comme je voulais ! A la bonne heure, cet Achille-là ne ressemble pas à l'Achille de tout à l'heure !

Il courait à une carafe, il s'en inondait les doigts, il répandait sur lui un flacon de Portugal, et il en offrait la moitié à son élève.

— Continuez, ainsi, lui disait-il en le

reconduisant, injuriez-moi tant que vous voudrez, battez-moi au besoin ; mais du feu, de l'énergie ! Allez, jeune homme, allez, j'aime mieux les volcans que les tombeaux!

On était fait à ces bizarreries, on savait *qu'il marchait à pieds joints* sur ses élèves. Avec de pareilles extravagances, il arrivait à son but aussi sûrement que les plus calmes ; la leçon finie, il se rejetait dans son fauteuil à oreillières, les pieds appuyés sur le garde-feu de la cheminée, et repassant en lui-même le rôle qu'il devait jouer le soir.

Une pareille figure devait laisser dans l'esprit de mademoiselle Mars une profonde impression. Si Dugazon l'aimait, elle en avait peur, en revanche, comme du diable.

Lui cependant, il arrivait une fois par semaine conter à mademoiselle Mars ce qu'il avait fait de bon, je me trompe, de méchant. C'était le fou en titre des salons et des ruelles! Cette fois il arrivait moucheté de perles et d'acier, coiffé de frais, chaussé comme un ange, d'autres fois crotté et trempé jusqu'aux os, et tout cela par boutade. Le premier cadeau que fit Dugazon à Hippolyte Mars, devinez-le... c'était un théâtre de marionnettes, un théâtre que notre spirituel comique peignit lui-même : il jouait, avec ces figures découpées, des proverbes et des parades à désespérer Jeannot (1). Nous reviendrons sur Jeannot, qui

(1) A Trianon, presque tous les proverbes exécutés par la reine étaient de sa composition, et il les faisait répéter lui-même.

alors était à la mode, mais nous ne pouvons quitter Dugazon sans consigner en quelques lignes la plaisanterie faite par cet auteur original à Desessarts, et dont les auteurs du *Duel et du déjeûner* ont trouvé moyen de faire une charmante pièce. Nous citerons le plus brièvement possible cette anecdote, qui se trouve consignée dans l'*Histoire du Théâtre Français*, par Etienne et Martainville :

« Desessarts, dont la corpulence était devenue le point de mire des plaisanteries de Dugazon, fut prié un jour par ce dernier de venir avec lui chez le ministre*** pour y jouer un proverbe dans lequel il était besoin d'un compère intelligent. La ménagerie du Roi, venait de perdre la veille l'unique éléphant qu'elle possédait, et les gazettes avaient pu-

blié, sur cet intéressant animal, des articles nécrologiques. Desessarts consent à ce que Dugazon lui demande, il s'informe seulement du costume qu'il devra prendre.

— Mets-toi en grand deuil, lui dit Dugazon, tu es censé représenter un héritier.

Voilà Dessessarts en habit noir complet, avec le crêpe obligé et les pleureuses. On arrive chez le ministre.

— Monseigneur, la Comédie-Française a été on ne peut plus sensible à la perte du bel éléphant qui faisait l'ornement de la ménagerie du roi ; mais si quelque chose peut la consoler, c'est de fournir à Sa Majesté l'occasion de reconnaître les longs services de notre ami Desessarts : en un mot je viens, au nom de la Comédie-Française, vous de-

mander pour lui la survivance de l'éléphant.

On peut se figurer l'étonnement et le rire des auditeurs, l'embarras et la colère de Desessarts ! Il sort furieux, et le lendemain appelle Dugazon en duel. Arrivés au bois de Boulogne, les deux champions mettent l'épée à la main.

— Mon ami, dit Dugazon à Desessarts, j'éprouve un scrupule à me mesurer avec toi ; tu me présentes une surface énorme, j'ai trop d'avantages, laisse-moi égaliser la partie.

En parlant ainsi, il tire de sa poche, un morceau de blanc d'Espagne, trace un rond sur le ventre de Desessarts et ajoute:

— Tout ce qui sera hors du rond, mon cher ami, ne comptera pas.

Le moyen de se battre après une pareille clause ! Ce duel bouffon finit par un déjeuner.

D'après ces détails, on sera peu surpris d'apprendre que, vu la grosseur fabuleuse de ce comédien, il lui fallait, lorsqu'il jouait Orgon de *Tartuffe*, une table faite exprès et plus haute qu'à l'ordinaire, afin qu'il pût se cacher dessous. Son prodigieux appétit répondait à sa grosseur, il mangeait en un repas ce qui eût suffi à quatre hommes.

Grandménil, l'antipode de Desessarts par sa maigreur, venait souvent avec lui chez mademoiselle Mars. Desessarts suivit les progrès de la petite Hippolyte jusqu'à ce qu'elle eût douze ans. Quand Grandménil et

Desessarts se retiraient par le mauvais temps, la servante de la maison, mademoiselle Rose Renard, avait l'ordre d'amener deux voitures, l'une pour Grandménil, l'autre pour Desessarts, qui trouvait la plupart du temps les portières des carrosses de place trop étroites pour le recevoir. Les huîtres que Dugazon, son persécuteur éternel, lui fit manger un jour rue Montorgueil, ne lui parurent pas moins amères à digérer que sa présentation chez le ministre pour la place dont il a été question plus haut ; on sait que Dugazon avait mesuré malignement pour cet invité la rondeur de son abdomen, et qu'il avait choisi un restaurant dont l'allée était des plus étroites. Le déjeûner était pour midi. Desessarts arrive, Dugazon était à la croisée.

— Allons, mon ami, nous t'attendions, dit-il en décoiffant une bouteille, monte donc vite! monte, nous avons commencé.

Desessarts se présente en vain à la porte de l'allée; à peine peut-il introduire un bras et une cuisse. Cependant Dugazon et ses amis lui criaient toujours d'entrer. Force fut à Desessarts de manger les huîtres dans une maison voisine, où l'on transporta le déjeûner à sa prière. Le renard invité par la cigogne se trouvait aussi à plaindre.

Grandménil, qui fut de l'Institut comme Monvel, avait des traits prononcés, des yeux vifs, perçants, sous d'énormes sourcils noirs, c'était un physique sec et convenant merveilleusement au rôle d'Harpagon (1), de

(1) Le foyer de la Comédie-Française possède un fort beau portrait de Grandménil dans l'*Avare*.

longues mains pâles, décharnées, et des jambes, véritable étude d'anatomie ! Il n'avait point encore de château, et avait joué pendant longtemps les rôles de grande livrée en province; il vint à Paris, il y débuta dans l'emploi des manteaux par le rôle d'Arnolphe. C'était un acteur qui abhorrait les lazzis, partant, fort ennemi de Dugazon. Rien de plus avare, du reste, que lui, si ce n'est, peut-être, l'*Avare* de Molière; encore lui eût-il rendu des points, comme on va le voir par le trait suivant, que je dois à l'amitié de feu M. Campenon, qui l'avait beaucoup connu.

Cet acteur avait une garde-robe fort belle, il soignait avec amour tous ses costumes. Au premier incendie de l'Odéon, je crois que c'était le 20 mars 1818, il donna une belle

preuve de son avarice. A la nouvelle de ce feu terrible, Grandménil accourt éperdu. Déjà les échelles sont appliquées contre la muraille, la foule hurlante se presse autour de l'édifice.

— Pompez sur mon secrétaire, disait le pauvre directeur, il y a là des manuscrits de vingt auteurs !

— Sur ma caisse ! disait le caissier.

— Sur mes cartons ! s'écriait le régisseur.

C'était un spectacle véritablement tragique. Les jeunes premiers s'arrachaient les cheveux, les ingénuités pleuraient, les choristes se tordaient dans la fournaise comme autant de Machabées.

Grandménil survient, Grandménil veut sauver à tout prix ces précieux costumes si

beaux, si brossés, si exacts, sous lesquels il joue tant de beaux rôles. *Où courir ? où ne pas courir ?* ce monologue de l'*Avare* était plus que jamais devenu le monologue de Grandménil.

Un Savoyard se présente.

— Monsieur, lui dit-il, je monterai pour vous à cette échelle, je sauverai votre garde-robe ; mais il me faut un louis !

— Un louis ! bourreau ! murmure Grandménil ; un louis ! coquin ! tu veux donc ma mort !

— Un louis, reprend le Savoyard.

— Va pour un louis, dit Grandménil après bien des hésitations.

Le Savoyard monte à l'échelle ; un quart d'heure se passe : un quart d'heure d'angoisses pour Grandménil.

— Me volerait-il! le scélérat, le pendard! Foin de lui! foin de ces gueux-là! Oh! je vais me plaindre à M. le préfet de police!

Et Grandménil, soupçonneux comme tout avare, se désespérait.

Cependant le Savoyard redescend, au milieu d'un nuage de fumée. Tous les spectateurs, tous les curieux l'entourent! ô prodige! il a sauvé les caisses de Grandménil! Lui-même, voyez-le! il s'approche, il s'agenouille devant ces bienheureux coffres; il en fait l'inventaire avec bonheur.

Tout d'un coup, le voilà qui se frappe le front; qu'arrive-t-il donc?

Il arrive ceci, qu'en moins d'une minute Grandménil a mis le pied sur l'échelle du Savoyard; il a bravé le feu, la fumée, l'in-

cendie aux mille langues sifflantes ; il court, il vole, à travers les corridors enflammés, jusqu'à sa loge.

— Que va-t-il rapporter? se demandent les assistants, peut-être un costume, un rôle oublié, quelque chose de précieux, dans tous les cas!

— Nullement, — on voit redescendre majestueusement Grandménil, comme un dieu de l'Olympe, sa savonnette d'une main, son rasoir de l'autre, et dans sa poche gauche, devinez le bout de cette porcelaine qui passe, — c'est un vase, son vase de nuit.

Naturam expellas furcâ, tamen usque recurret!

Dans ce même incendie de l'Odéon, Valville se jeta courageusement de la fenêtre

de sa loge sur les matelas qu'on lui tendait.

Grandménil était, du reste, fort riche ; il aimait à jouer la comédie dans son château. Il quitta le théâtre en 1811, et se retira aux environs de Paris. Les Prussiens, les Autrichiens et les Russes le tourmentèrent sur la fin de sa vie, comme les Euménides tourmentent Oreste : l'arrivée des alliés, en 1815, le tua. Il abandonna sa terre, et erra plusieurs nuits, en s'écriant : — Voilà le commencement de la fin !

En proie à l'intempérie de l'air, il prit la fièvre et mourut.

Grandménil, Dugazon et Desessarts représentaient donc la Comédie-Française, à certaines heures, chez mademoiselle Mars. Tous trois amis de Valville, ils prenaient plaisir

à voir germer par ses soins ce petit prodige. Dugazon commençait cette éducation de sa petite-fille ; cette éducation devait se voir achevée un jour par mademoiselle Contat !

II.

La maison de madame Mars. — Les Étrennes. — Déplorable santé de mademoiselle Mars. — Mademoiselle Mars amenée au foyer. — *Monsieur et mademoiselle* Raucourt. — Desessarts volé. — Mademoiselle Mars à la première représentation du *Mariage de Figaro.* — Originaux d'alors. — Le marquis Bilboquet. — *Ingrate Amarante!* — M. de Sartine juge. — M. de Chambre. — Champcenetz. — *Remboursé!* — Almanach des *Grâces et des Maigres.* — Morande. — Champfort. — Mademoiselle Olivier. — La boîte à bonbons. — Le chevalier de Drigaud. — Dazincourt. — Mot d'un spectateur à Beaumarchais. — Mort de mademoiselle Olivier. — Son épitaphe. — Le casseur de vitres. — Rivarol, juge de Beaumarchais et de Monvel. — Esprit d'alors. — Encore le jeune homme à la brouette. — Un traité d'actrice à marquis.

Nos lecteurs ont pu voir combien l'intérieur de madame Mars la mère était borné, la modicité de ses ressources ne lui permettait guère d'en égayer la monotonie habituelle.

A part quelques éclairs joyeux de Dugazon, quelques brusqueries de Grandménil, qui faisaient sourire la pauvre petite comédienne en herbe, rien ne corrigeait à ses yeux l'aspect renfrogné de cette maison, où toutes ses journées se ressemblaient.

Madame Mars avait pour Monvel un attachement sérieux, et elle le lui fit bien voir, quand, plus tard, cet acteur se maria en Suède. C'était une femme d'ordre et d'économie ; ce qui le prouve, c'est qu'elle fut choisie par mademoiselle Mars elle-même, dès que celle-ci se vit riche, pour s'occuper de tous les détails de la maison. En attendant, elle était si misérable, qu'elle-même faisait sa cuisine. Ces premières années de mademoiselle Mars furent donc loin d'être heureuses.

Cependant Valville l'avait conduite quelquefois au théâtre Montansier, où il était acteur lui-même, nous l'avons dit, en compagnie de Damas et de Baptiste. A douze ans elle avait déjà joué à Versailles de petits rôles en harmonie avec son âge, celui du *Plaisir* entre autres, dans un divertissement qu'on y donna et qui avait pour titre les *Etrennes* (1).

Mais son apparence était si mesquine, sa santé si pauvre, sa voix si faible, que Valville désespérait d'elle et disait à Grammont (2) : *On n'en fera jamais une comédienne !*

Cependant mademoiselle Mars, même

(1) 1791. Ce divertissement est imprimé.
(2) Grammont abandonna la scène pour les armes ; il jouait à Montansier avec Valville ; il devint général de la République, et il fut guillotiné.

vint de jouer pour la première fois sur un théâtre, avait vu de près les premières coulisses d'alors, — les coulisses de la Comédie-Française !

La date est précise, c'est en 1784, et mademoiselle Mars avait alors cinq ans !...

Cinq ans !... Jusque-là elle n'avait jamais abordé ce redoutable domaine, divisé par tant d'intérêts, capricieux sénat où M. de Richelieu promenait sa goutte en compagnie de Fleury et du duc de Duras, où les gentilshommes de la chambre se promenaient bras dessus bras dessous avec les comédiens.

— Que fait donc là Molé depuis un quart d'heure? demandait un jour un de ces messieurs en voyant ce semainier hautain tirer

à l'écart M. de Richelieu, et causer avec lui d'un air important.

— Ne le devinez-vous pas, reprit ironiquement le comique Auger, Molé est en train de *protéger* M. de Richelieu !

Monvel ne donnait, lui, dans aucun de ces orgueils ridicules ; aussi ne s'était-il pas même concédé jusque-là un autre orgueil bien plus légitime, celui de sa fille ; il allait la voir ; il l'aimait à sa manière, c'est-à-dire de temps en temps, et comme il aimait la Comédie Française (1); mais il avait défendu à Valville de la lui amener jamais dans les coulisses de la Comédie.

(1) En effet, Monvel fut inconstant avec la Comédie. Il partit pour la Suède, où il demeura plusieurs années. Les motifs de ce départ si brusque seront expliqués plus tard.

Or, pour que Valville bravât ainsi les ordres de Monvel, il fallait, certes, une grave circonstance.

Voici, en effet, ce qui était arrivé :

Le 27 avril 1784, l'affiche de la Comédie annonçait le *Mariage de Figaro*. Aucun autre moyen, pour Valville, de voir la pièce que de pénétrer par les coulisses ; et ce soir-là madame Mars était malade ! Lui laisser Hippolyte à la maison, c'était exposer l'enfant à sa mauvaise humeur, à son ennui ; Valville préféra l'emmener à ses risques et périls, car il l'aimait et ne se refusait jamais à ce qui pouvait l'égayer.

Et certainement la mêlée était bien rude ce jour-là !

Dès trois heures, une foule immense emplissait les abords de la Comédie ; c'était un

tumulte, des cris dont rien ne peut donner une idée. En voyant cet essor, ce roulis de la multitude, on se demandait si le théâtre n'allait pas soutenir un siége dans les règles; messieurs les gardes françaises mêlés, cette fois, aux gardes suisses, avaient grand mal à repousser les assaillants. Valville hésita quelques instants, puis avisant une trouée faite par Hullin le danseur, qui, grâce à sa maigreur, à son nez en crochet et à ses bras de télégraphe, était parvenu à déranger l'épais bataillon obstruant l'entrée des coulisses, il prit résolûment Hippolyte Mars dans ses bras, l'éleva au-dessus de sa tête, et parvint ainsi jusqu'à l'escalier du théâtre, en demandant la loge de Monvel. Arrivé à la rampe, il la saisit et s'apprêta à en gravir les degrés quatre à quatre.

— Il est inutile de te presser autant, lui dit Hullin, tu ne trouveras pas Monvel : je l'ai laissé au café de la Régence avec un monsieur.

Hullin appuya beaucoup sur le mot de *monsieur*; il savait Valville fort curieux de tout ce qui pouvait toucher Monvel; le ton mystérieux qu'il affectait ne pouvait manquer son coup.

— Oui, poursuivit Hullin d'un air hypocrite et en voulant s'amuser de la sincérité de Valville, il s'est fait là une jolie affare ! Protéger un pareil audacieux, le réclamer, des mains de la garde, qui, heureusement pour la sûreté publique, ne le rendra pas !

C'est là de la folie... A-t-on rien vu de pareil ?

— Qu'a donc fait ce monsieur ? demanda Valville.

— Ce qu'il a fait, reprit Hullin ; il s'est élancé de sa brouette, parce qu'un garde suisse venait d'intimer l'ordre à ses porteurs de retourner ; et brandissant en main la cravache qu'il tenait :

— Faquin ! s'est-il écrié, ne me reconnaissez-vous point ? J'appartiens à la Comédie-Française !

— Et qui as-tu reconnu ?

— Personne, je t'assure, du personnel masculin de la Comédie. Pourtant, Monvel s'est empressé de quitter sa tasse de café, et il a couru parler aux gardes. Tu aurais bien ri, va ; jamais il ne s'est montré plus pathéthique !

O Romains ! ô vengeance, ô pouvoir absolu !

avait-il l'air de leur dire, à ces gens de la maréchaussé, comme Auguste dans *Cinna*. Je n'ai pu en savoir davantage ; mais mon opinion est qu'à cette heure Monvel est bien capable d'avoir suivi au corps-de-garde cet ami improvisé...

— Diable d'inprudent ! il n'en fait jamais d'autre ! reprit Valville, et moi qui venais le prier de me faire placer ici !

— Autant vaudrait que tu demandasses la place de M. de Vaudreuil ! Tu ne vois donc pas ce peuple ? On dirait vraiment que les Parisien vont voir exécuter quelqu'un à la Grève !

— Beaumarchais et Law seront un jour synonymes : même foule pour tous les deux.

— Nous allons voir tirer de fiers coups de fusils à l'opinion, dit sentencieusement Hul-

lin. Ce qu'il y a de triste, c'est que M. de Beaumarchais danse bien mal.

— Tu l'as vu danser?

— A Gennevilliers... une seule fois; ça fait pitié!

Un brouhaha furibond, déchaîné du bas de l'escalier opposé, interrompit cette conversation. Hullin poussa un cri; il venait de reconnaître le *jeune homme* qu'avait protégé Monvel une demi-heure avant au café de la Régence.

Ce *monsieur*, c'était mademoiselle Raucourt.

Coiffée du chapeau rond aux larges ailes qui ombrageait la physionomie pâle et lymphatique du prince de Galles, les jambes et les cuisses serrées dans un pantalon collant dû au tailleur Acerbi, qui ne prenait jamais

ses mesures que sur le nu, fût-ce à des souverains comme à l'empereur Alexandre; la cravache à pomme d'or dans la main droite, ses gants dans la gauche, son gilet orné de perroquets et sapajous, mademoiselle Raucourt, suivie, pourchassée, tomba dans le foyer comme la foudre, en donnant les signes de la plus violente agitation. Elle s'était mise en homme pour voir plus facilement l'ouvrage tant couru, et, grâce à ce déguisement qui lui était familier, elle espérait bien percer la cohue, et trouver un coin de loge dans la salle. Par malheur, tout était pris. Grâce à Monvel, elle avait pu se soustraire aux représailles de la force armée; mais il avait fallu qu'il se fît sa caution.

— Ainsi voilà Monvel au corps-de-garde pour *monsieur*! s'écria Valville d'un air

d'humeur, et vous êtes homme à le laisser
là ! ajouta-t-il en se tournant vers mademoi-
selle Raucourt.

Cette apostrophe mit les rieurs du côté de
Valville. Raucourt en prit son parti ; elle
venait d'apercevoir une grosse servante au
front coloré, arrivant tout en nage par l'un
des corridors. Cette femme tenait à son bras
un panier de provisions sauvé sans doute à
grand'peine de la bagarre.

— Desessarts ! s'écria-t-on en reconnais-
sant sous une ample cornette la figure ou-
verte, épanouie du gros comique. Ah ! ça,
tout le monde aujourd'hui est donc déguisé ?

— Il le fallait bien, répondit Desessarts ;
sans cela, je courais risque de mourir de
faim ! Par bonheur, j'ai pris mes précau-
tions.

Et il montra en même temps à ses camarades deux bouteilles ornées d'un cachet respectable et un saucisson d'Arles couché en travers sur une tranche de pâté.

Valville éprouva une horrible tentation... Il n'avait que son café au lait dans l'estomac ; pour Hippolyte, la pauvre enfant n'avait rien mangé de la journée. De ses beaux yeux noirs languissamment tournés vers Valville, elle semblait l'implorer.

S'adresser à Desessarts paraissait humiliant à Valville ; il pouvait fort bien se faire d'ailleurs que le gastronome refusât.

Si du moins Dugazon eût été là, Dugazon si leste, si adroit, si fin larron ! Et un tour de main, il eût escamoté la bouteille et la tranche de pâté, pensait Valville.

Mais Dugazon était absent, ou il s'habillait sans doute déjà dans sa loge.

La perspective de se voir emprisonné avec Hippolyte Mars au milieu de tous ces affamés semblait peu agréable à Valville; il n'était pas là sur ses planches, dans son théâtre, à la Montansier enfin ! Aux maux désespérés, les grands remèdes ! se dit-il enfin en voyant Desessarts qui s'éloignait pour manger à l'écart tout à son aise.

Et passant la main avec une prestesse merveilleuse dans son panier, il en sortit une bouteille qu'il cacha sous sa lévite.

— C'est toujours ça, se dit-il en faisant asseoir Hippolyte vis-à-vis du portrait de mademoiselle Duclos; ne bouge pas et ne t'étonne de rien.

Il cacha la bouteille de Desessarts sous le velours frangé de la banquette.

— Si je pouvais maintenant attrapper un petit pain, nous ferions une fière dinette !

Hippolyte Mars regardait toujours Valville, comme pour lui dire : j'ai faim !

C'était la première fois qu'elle était introduite dans ce sanctuaire auguste, — le foyer de la Comédie Française. — Aussi ne se lassait-elle point de le regarder.

Qui eût dit alors à la petite fille qu'elle y jouerait *cinquante-cinq ans* !

Oui, cinquante-cinq ans d'efforts, de gloire, de fatigue, et d'esclavage vis-à-vis de ce même public apprêtant déjà toutes ses colères contre Beaumarchais !

Laissons Hippolyte Mars attendre son petit pain, et Valville guetter un second Deses-

sarts, pour nous occuper des personnages les plus célèbres accourus au foyer sur le seul bruit de cette représentation pour laquelle on se passait de dîner.

Le foyer de la Comédie contenait bon nombre d'originaux.

Aujourd'hui que les *habitués* n'existent plus, que des figures sans caractère ni relief les ont remplacés, il n'y a pas de mal à nous représenter cet auguste salon de la Comédie tel qu'il était.

Les portraits des plus célèbres artistes l'ornaient comme aujourd'hui; on y remarquait ceux de Lekain, Clairon, mademoiselle Duclos, etc. Debout et adossés contre la cheminée remplie d'arbustes verts comme pour une soirée de réception, se tenaient plusieurs auteurs.

La chaleur était si lourde que beaucop de ces messieurs balançaient alors entre leurs mains des évantails nommés ce soir-là même *éventails à la Figaro*. Ils étaient énormes et se composaient de quelques feuilles de musique collées ensemble. C'était l'un des violons du théâtre qui, se trouvant sans doute mal rétribué et voulant mettre à profit l'occasion d'une telle affluence, avait déchiré bel et bien quelques vieilles partitions, puis, aidé de la fleuriste voisine, les avait métamorphosées en éventail. C'était aussi la première fois que l'orchestre du Théâtre-Français, qui peut être fort *utile*, se mêlait d'être *agréable*.

Au premier coup d'œil, vous eussiez distingué parmi ces auteurs le marquis de Bièvre, de facétieuse mémoire, Bièvre à qui

son adresse rare à un jeu difficile avait valu le nom de *marquis Bilboquet*. Il excellait, en effet, à cet exercice ; le bilboquet dont il se servait présentait, d'un côté, une surface plane, et à chaque coup la boule y tournait sur son axe. D'une taille moyenne, mais bien prise, d'un physique aimable, gracieux, de Bièvre, rompu de bonne heure à tous les exercices du corps, avait servi quelque temps dans la première compagnie des mousquetaires ; il y était entré avec un beau nom (1) et une fortune de trente mille livres

(1) N. de Bièvre était petit-fils de Georges Mareschal, premier chirurgien de Louis XIV, lequel Mareschal conserva cette place sous Louis XV, qui lui accorda des lettres de noblesse pour avoir contribué, avec Lapeyronie, à la fondation de l'Académie de chirurgie. — Il avait à Bièvre, village à deux lieues de Versailles, un fort beau château, qui passa à ses descendants, et que Louis XIV érigea en marquisat.

de rente. Il n'en fallait pas davantage pour qu'il fût bien vite couru. Célibataire forcené, il ne sacrifia cependant aux femmes (c'était alors le mot consacré) qu'en fuyant un si onéreux contrat. Il était de mode alors de s'attacher au char d'une courtisane. De Bièvre, en vrai mousquetaire, paya son tribut à cette mode ruineuse. Tombé dans les griffes de mademoiselle Raucourt, qui débuta avec éclat, en 1773, au théâtre, il l'entretint d'abord sur le pied de quinze cents livres par mois, de quarante mille données pour payer ses dettes et de six mille livres de rentes viagères. C'était se conduire en véritable Turcaret. En dépit de ces largesses, de Bièvre ne put conserver le cœur de son amante, à laquelle on reprocha de prendre aussi souvent Sapho pour

modèle que Melpomène. Mademoiselle Arnould lui parut devenir un peu trop l'amie de mademoiselle Raucourt ; quitté par celle-ci, le mousquetaire, pour se venger, écrivit au lieutenant de police une lettre qui fit grand bruit. C'était un factum des plus véhéments sous une forme comique :

« Monsieur,

« Je crois n'avoir pas besoin de vous faire une confession générale pour vous mettre au fait de toutes mes sottises.

« La belle R..., qui commence par où les autres finissent, à dix-sept ans et neuf mois, a arraché à mon ivresse, ou à ma stupidité, un contrat qu'elle a fixé à deux mille écus ; car, il faut lui rendre justice, elle m'a sauvé

l'embarras de cette affaire; elle a choisi le notaire elle-même, elle a pris son heure, réglé les articles, et je n'ai eu que la peine de signer. La forme de ce maudit contrat est si sévère, toute cette manœuvre était si mal déguisée, que j'ai ouvert les yeux une demi-heure après; je me suis même confié au notaire sur mes craintes, et j'ai signé doutant encore si l'on tiendrait les conditions verbales qu'on avait faites avec moi. On les a tenues tant bien que mal pendant cinq mois et demi, et avant-hier j'ai reçu mon congé sans pouvoir même en venir à une explication.

« Vous conviendrez qu'un rêve aussi court, laissant à sa suite des réalités pareilles, rend le réveil bien fâcheux.. Tout ceci me paraît jurer fortement avec la gaieté que

je porte dans le monde, et la tournure honnête que j'y avais prise. Vous avez eu des bontés pour mademoiselle R... je ne puis la croire coupable d'un aussi détestable procédé. S'il n'est pas indigne de vous constituer son juge et d'amortir un peu le coup que je reçois, je me prêterai aux accommodements que vous voudrez bien prescrire. J'attends vos ordres et je suis, avec respect, votre, etc.; DE BIÈVRE.

M. de Sartine manda la reine de théâtre, et après avoir examiné la question, de Bièvre fut mis hors de cour. Le calembouriste ne voulut pas perdre l'occasion d'un bon mot, il se vengea de son infidèle en l'appelant *ingrate Amarante* (à ma rente).

De Bièvre, à dater de ce moment, ne

voulut plus compromettre ni son repos ni son cœur. La *calembourimanie* devint un culte si fervent chez lui, qu'on ne supposait pas même qu'il pût s'exprimer autrement qu'en calembourgs. Vrai professeur en ce genre malheureux et détestable, il en abusa à un point tel, que ni les jolis vers qu'il improvisait, ni sa comédie du *Séducteur*, ne lui furent comptés dans l'opinion. Se trouvant, une fois entre autres, à table d'hôte à la descente de la diligence et mourant de faim, il s'avisa de demander des épinards à un voisin dont il croyait bien ne pas être reconnu. L'autre ne répond point, et le contemple avec de gros yeux tout hébétés.

— Eh bien, Monsieur, je vous ai demandé des épinards ?

— Je ne comprends pas... répond le *qui-*

dam qui avait le plat devant lui, et se tenait à l'autre bout de la table.

— Des épinards ! Monsieur ; quoi ! vous ne comprenez pas ? des épinards !

Et il allait se fâcher tout rouge, quand on lui passa le plat.

— Je croyais, Monsieur, dit le *quidam* à de Bièvre, que vous ne parliez qu'en calembourgs !

Il avait composé certain almanach intitulé: *Almanach des Grâces et des Maigres*. C'était la liste des femmes que de Bièvre connaissait. Les actrices de la Comédie s'y trouvaient annotées selon leurs mérites. L'adresse portait : A Paris, chez le libraire qui donne trois *livres* pour quarante-cinq *sous*.

Le marquis de Saint-Chamont, auteur d'aussi méchantes facéties, accompagnait

souvent de Bièvre au foyer de la Comédie ; ce fut lui qui donna l'idée à Duplessis d'exposer son portrait au Salon en 1777. L'habit modeste et simple, l'air sérieux et pincé du père des calembourgs, qui contrastait si fort avec son caractère, n'échappèrent point au peintre : tout Paris le reconnut. Comme il avait beaucoup d'élèves en son genre il eut aussi en ce genre bon nombre de rivaux; le plus redoutable fut un certain M. de Chambre, qui se vantait de battre de Bièvre et de lui faire baisser pavillon en fait de mots.

Il rencontre de Bièvre un matin, étalant sur le pont Royal cette sereine dignité que donne une souveraineté tranquille; il l'accueille, il le flatte, il cause, il lui demande un jour pour commencer une liaison hono-

rable et précieuse. Le monarque promet ; le malin courtisan s'esquive aussitôt, rentre chez lui, et écrit ce billet au souverain, qui était loin, hélas! de redouter un pareil coup de foudre :

« Empressé à vous recevoir, vous m'avez laissé, Monsieur, le choix du jour : je vous invite pour mercredi, et vous prie de vouloir bien accepter la fortune du pot.....

« De Chambre. »

Revenons maintenant à la scène qui se passait au foyer.

A peine Raucourt eut-elle entrevu le terrible marquis de Bièvre, que, craignant son ressentiment, elle s'esquiva.

— J'ai toujours ce malheureux contrat sur le cœur, reprit de Bièvre, qui l'avait

bien reconnue ; cette femme-là, j'aurais dû m'en douter, ne fera jamais de *marché d'enfant !*

Ce sarcasme lancé contre les mœurs de Raucourt, de Bièvre demanda à Champcenetz ce qu'il pensait de la pièce.

— Pourvu que ce ne soit pas comme à la comédie du *Persiffleur*, de Sauvigny, lui dit-il.

— Pourquoi? demanda Champcenetz.

— Parce que le *Persiffleur* avait, ce soir-là, tous ses enfants au parterre, répondit de Bièvre.

M. de Bièvre continua sur ce ton, qui était alors bien plus de mode qu'aujourd'hui, et que l'on souffrait tellement, que mademoiselle Lange, entrant au foyer, s'y voyait saluée par lui du nom de l'Ange-lure, de l'Ange-eu, etc. Il était temps que Champcenetz

prit le marquis à partie, car ils avaient coutume de donner mutuellement au foyer la petite pièce avant la grande.

Champcenetz était un homme dont Rivarol avait dit : *il se bat pour les chansons qu'il n'a pas faites;* il aurait pu ajouter que l'esprit de Champcenetz était frère du sien. Tout le monde pouvait prendre en effet sa part des saillies de Champcenetz sans que celui-ci la revendiquât ; il était prodigue et paresseux de ce côté-là comme un homme riche. En revanche, il ne souffrait pas qu'on dénaturât ses plaisanteries. Voir tourner en plomb ses lingots d'or lui semblait le plus cruel des outrages. Un an avant cette révotion qui advint si mal pour lui, il se trouvait dans le foyer de la Comédie avec Dugazon, que plusieurs seigneurs entouraient.

Dugazon affectait de dire souvent, en parlant à ces hommes titrés : « Nous autres, qui n'aimons ni le peuple ni la canaille : » Champcenetz écoutait, et il répétait à voix basse : *Nous, nous !...*

— Eh bien, qu'est-ce que vous trouvez donc d'extraordinaire à ce mot ? lui demanda Dugazon.

Champcenetz reprit : —C'est ce pluriel que je trouve singulier : »

Un dernier trait suffira pour peindre l'à-propos de cet auteur.

Champcenetz,—nous croyons ce fait entièrement inconnu,—eut dans son cordonnier, à l'époque de la révolution française, un ennemi déclaré. Cet homme, devenu la terreur, le bras-rouge de sa section, l'avait désigné à la surveillance de son district.

Dans ce temps-là on retournait, comme on sait, les plaques de cheminée, les comités révolutionnaires ayant, avant tout, l'horreur des fleurs de lys. On va chez Champcenetz; on le trouve se chauffant les pieds devant ces plaques de tôle accusatrices. Il était à écrire; les espions du comité le dérangent; Champcenetz se drape dans sa robe de chambre, il improvise ce distique :

> Vous retournez les fleurs de lys, mes drôles :
> Retournez donc le cuir de vos épaules !

Au nombre de ces hommes, qui commencèrent à tout inventorier dans ses papiers, se trouvait le fameux cordonnier, qui l'avait dénoncé; ce farouche citoyen chaussait Champcenetz depuis douze ans. Bien souvent il avait parlé à Champcenetz de son mémoire; mais son débiteur jouait avec lu

la scène de don Juan avec l'excellent M. Dimanche. Décrété d'accusation à la suite des accusations réitérées de ce créancier, Champcenetz fut condamné. Monté dans la fatale charrette, que voit-il au coin de la Conciergerie, dans cette même voiture, en se retournant ? son accusateur !... Ce misérable avait été dénoncé à son tour; on venait de l'empiler avec d'autres captifs dans cette prison roulante. Champcenetz, arrivé sur la plate-forme de la guillotine, devait porter après son cordonnier sa tête au billot.

— Je n'en ferai rien, citoyen, dit Champcenetz d'un ton goguenard au disciple de saint Crépin. Comment donc !

— Monsieur le marquis...

— Il n'y a plus de *marquis*, il n'y a que des *citoyens*...

— Alors, citoyen Champcenetz...

— Du tout, citoyen André Pivaut (c'était le nom de cet homme), à vous l'honneur!

Le bourreau mit fin à cette contestation d'étiquette: il fit passer Champcenetz le premier.

— *Remboursé*! s'écria celui-ci en lorgnant du coin de l'œil son cordonnier.

Et le couperet fit son devoir!

C'était ce même Champcenetz qui, à propos de *l'Almanach des Grâces et Maigres* dont nous avons parlé, voulait se couper la gorge avec de Bièvre, lequel y avait mis, par méchanceté gratuite, la jolie mademoiselle Luzy, en la taxant d'embonpoint; tandis qu'au contraire elle avait la taille d'une guêpe.

Champcenetz prit donc sournoisement de

Bièvre par le bras, et, lui montrant Morande, l'auteur du *Gazetier cuirassé*:

— Je te pardonnerai tous les calembourgs, lui dit-il, si tu m'en fais un bon sur ce gueux-là!

— Sur Morande?

Certainement; tu sais que je l'ai fait rosser l'autre année par des portefaix de la Comédie. Oh! ils y allaient d'un zèle!... L'impertinent, il a reçu ce qu'il méritait! Ainsi, ne te gêne pas!

Le marquis de Bièvre s'en alla, le chapeau bas, vers Morande.

— Monsieur Morande?

— Monsieur...

— Je voudrais que vous me disiez sur quoi se gravent vos injures?

— Mais, sur le papier, monsieur le mar-

quis, répondit Morande d'un ton qui voulait peu à peu devenir superbe.

—Voilà qui est étrange, reprit le marquis; M. de Champcenetz prétend qu'elles se gravent sur *l'airain*.

Et, de sa badine injurieuse, le marquis touchait *les reins* du pauvre Morande.

De Bièvre avait été mousquetaire, Morande se le tint pour dit; il ne souffla mot.

Ce Morande était un plat gueux, une bête venimeuse; c'était de lui qu'on avait dit : *Il mourra comme Sainte-Croix, de ses poisons.* Il eut à Londres, avec d'Eon et Beaumarchais, de sales affaires de police, et l'on ne comprenait guère qu'il osât mettre le pied dans le foyer de la Comédie.

— Conçoit-on que Champfort y vienne ?

répondait-il à cela. Champfort que j'ai tué tant de fois sous mes pamphlets?

—Ça ne me tue pas, Monsieur, mais ça vous fait vivre, lui avait noblement répondu Champfort qui l'avait fort bien entendu.

Champfort n'avait pas trouvé de place plus que tous les autres pour cette représentation du *Mariage*, il courait partout comme un fou.

Peu s'en fallut qu'il ne se heurtât contre mademoiselle Olivier, délicieuse enfant qui devait jouer ce soir-là le rôle de Chérubin.

Mademoiselle Olivier n'avait obtenu ce gentil rôle qu'à la sollicitation de Dazincourt (1). Pour que Beaumarchais cédât aux instances de cet acteur, il fallait qu'il eût

(1) V. Mémoires de Dazincourt.

reconnu un talent hors ligne à mademoiselle Olivier. C'était en effet une charmante personne, qui rappelait par son éclat et sa fraîcheur ce qu'Hamilton a dit des beautés anglaises (1); elle avait reçu le jour sur les bords de la Tamise, dans cette cité qui battit des mains à Henriette Wilson. Une figure de nymphe encadrée par de magnifiques grappes de cheveux, des yeux noirs, chose assez rare pour une blonde, une fraîcheur telle qu'on l'eût prise pour Diane sortant du bain, une taille de fée, un caractère d'ingénuité, de noblesse et de décence, telles étaient les qualités de cette suave enfant qui devait jouer le rôle de *Chérubino dit amore*.

(1) Hamilton, on le sait, comparait leur teint à du lait dans lequel on aurait effeuillé des roses.

Le masque de Melpomène, son poignard et son cothurne lui déplurent bientôt; elle était si belle dans l'*Alcmène* d'Amphytrion, dans *Agnès*, dans *le Philosophe sans le savoir*! Mais ce qui frappait le plus les spectateurs, c'était sa rare décence. Une voix limpide, notée comme une musique, une naïveté exquise et pleine d'abandon, quelque chose de triste et de virginal tout à la fois formait l'ensemble de cette intéressante actrice, à laquelle le public ne cessa jamais de donner les preuves du plus flatteur intérêt. Il ne tarda pas à la comparer à mademoiselle Gaussin.

D'une modestie, il y a plus, d'une timidité excessive, cette jeune fille qui devait mourir à vingt-trois ans portait au théâtre les qualités estimables qui l'avaient fait chérir

et estimer à la ville, elle rendait pur et pres que innocent chaque rôle dangereux. Ainsi en fut-il de celui d'*Alcmène*, auquel mademoiselle Olivier donna de la sensibilité, de a noblesse, et un degré singulier d'élévation.

Ce soir-là elle arrivait au foyer entre deux hommes fort dissemblables à coup sûr d'esprit, de manières et de tournure. Elle était entre Beaumarchais et Préville.

Beaumarchais, avec un empressement de jeune homme, avait apporté une grande boîte de bonbons pour mademoiselle Olivier; il venait de les lui offrir avant le lever du rideau, — M. de Bièvre courut lui offrir, lui, des calembourgs (1).

(1) Il offrit pourtant à mademoiselle Olivier *Rosalie* dans le *Séducteur*; elle y mit un abandon touchant et une grâce incomparable.

On connaît la distribution du *Mariage de Figaro*. Molé seul avait des droits au rôle d'Almaviva, puisqu'il l'avait déjà si élégamment représenté dans *le Barbier de Séville* ; la comtesse fut donnée à mademoiselle Sainval ; mademoiselle Contat, l'amie de Beaumarchais, joua Suzanne ; Préville refusa le rôle de Figaro pour choisir celui de Bridoison, ce refus dénotait un comédien qui imprime son cachet aux moindres rôles ; Figaro échut enfin à Dazincourt, et le joli page à mademoiselle Olivier.

Tous ces personnages étaient descendus déjà dans le foyer de la Comédie bien avant la pièce, quand un fracas terrible retentit aux portes de la salle. La rue Quincampoix et les spéculateurs de la régence n'étaient rien près de cette foule. La plupart de ces spec-

tateurs faméliques n'avaient point dîné ; un duc mangea un vol-au-vent sur le rebord de sa loge, ce qui parut le signal d'un véritable banquet... En un instant la salle devint une taverne...

On n'entendait dans les couloirs que les cris suivants :

— Un aile de poulet à madame la comtesse !

— Une dinde au n° 16 !

— Le café au 29 ! etc., etc.

Les rôles avaient été concertés entre mademoiselle Contat et Beaumarchais; mademoiselle Contat protégeait mademoiselle Olivier, elle descendit en la tenant par la main...

— Comment *le* trouvez-vous? demanda-

t-elle à Beaumarchais ; n'est-ce pas que c'est bien là Chérubin ?

Beaumarchais embrassa mademoiselle Olivier avec transport.

En effet, c'était bien là Chérubin, le charmant page ! L'ovale gracieux de mademoiselle Olivier rappelait un peu celui de la belle et malheureuse princesse de Lamballe, des yeux magnifiques, un teint de lys et de roses, une grâce, une jeunesse, et quel organe! — Elle était ce soir-là toute de dentelles et de satin ! Le portrait sous lequel elle s'assit par mégarde au foyer était celui de mademoiselle Lecouvreur, morte à 37 ans ! Singulier rapprochement !

Tout ce qui se trouvait dans le foyer fit cercle autour de mademoiselle Olivier et de mademoiselle Contat.

— Mais savez-vous bien, disait cette dernière à Beaumarchais, que c'est là pour vous une véritable bonne fortune? Grâce à son costume, vous venez d'embrasser mon filleul Chérubin, et cela sur les deux joues?

— C'est qu'elle me donnait cette envie-là depuis longtemps, répondit-il, on a répété mon pauvre *Mariage* dès le mois d'avril 1783! J'ai lu ma pièce partout, et il le fallait bien; on ne la permettait nulle part (1)! Aujourd'hui, enfin, je vois par mes yeux à quoi servent les ennemis! Quelle foule, ma chère! quelle foule! ah! sans le comte d'Artois je ne ferais pas ce soir lever le rideau (2)!

(1) Ordre de M. Lenoir, lieutenant de police.
(2) 27 *avril* 1784. Beaumarchais disait ce soir-là même à Rivarol : Plaignez-moi un peu, mon cher ! j'ai tant couru ce matin auprès des ministres, auprès de la police, que j'en ai les cuisses rompues !
— Quoi déjà! repartit Rivarol toujours méchant.

Mademoiselle Olivier venait d'ouvrir sa boîte à bonbons. Elle la referma tout d'un coup et avec un air d'embarras.

— Qu'avez-vous donc? demanda mademoiselle Contat à Chérubin.

— Rien, mon Dieu, rien..... je me serai peut-être trompée, répondit à l'oreille de Suzanne la naïve enfant, mais j'ai cru voir un billet au milieu de ces dragées.

— Un billet ! voyons.

Beaumarchais s'était éloigné en voyant venir M. de Lauraguais..... Mademoiselle Contat ouvrit la boîte, elle en tira en effet un petit billet qui sentait le musc d'une lieue. Sur ce billet était inscrit le couplet suivant tiré d'une chanson alors en vogue:

Distinguons la fille ingénue
De la femme au hardi maintien :

L'une a tout notre sexe en vue,
L'autre ignore même le sien ;
L'une ne rougit point encore,
L'autre ne sait plus qu'on rougit ;
L'une nous peint la jeune Aurore,
L'autre un jour ardent qui finit !

On attribuait cette chanson à Beaumarchais lui-même, mais ici la désignation des deux femmes qu'elle avait la prétention de peindre était changée, car il y avait écrit au bas : *A mesdemoiselles Olivier et Contat.*

On ne sut l'auteur de cette infamie qu'une heure après. Un certain ami de M. La Morlière, nommé le chevalier de Drigaud, après avoir rôdé vainement autour de la jolie mademoiselle Contat, avait résolu de s'en venger. Il se trouvait chez le même confiseur où Beaumarchais acheta sa boîte. Profitant de la préoccupation du poète, il glissa le billet

sous les dragées. Un quart d'heure après, mademoiselle Contat, belle de pâleur et de colère, demandait à Beaumarchais l'explication de cette énigme. Beaumarchais n'eut pas de peine à reconnaître l'écriture de Drigaud, il se rappelait aussi qu'il était là, près de lui, lors de l'achat de ces bonbons.

— J'en fais mon affaire, dit-il à la délicieuse actrice (1); bien que ce monsieur m'ait fait l'honneur de me citer, je ne pense pas qu'il recommence!

Il sortit, et revint quelque temps après apportant une lettre assez faiblement orthographiée à l'adresse de mademoiselle Contat.

— J'ai rencontré le drôle au café de la

(1) Ce fut Beaumarchais qui devina mademoiselle Contat; jusque-là cette comédienne n'avait joué que des rôles fort secondaires. Celui de *Suzanne* la révéla au public.

Comédie, lui dit-il, et voici sa lettre d'excuses. Quand on a lutté avec le roi, — excusez du peu — on ne craint pas ses laquais (1) !

La sérénité reparut sur le beau front de Suzanne, et l'on mangea les bonbons.

— Au moins, demanda Chérubin, vous m'assurez, monsieur de Beaumarchais, qu'ils ne sont pas empoisonnés !

En ce moment Valville rentra l'oreille basse.

Il courut à cette petite fille de cinq ans presque oubliée sur son banc, et qui devait porter un jour un nom égal à celui de Contat ; il l'embrassa et chercha à lui faire prendre patience. Il avait cherché Monvel

(1) C'est ce même Beaumarchais qui, déclinant l'honneur d'un duel avec un homme de condition médiocre, lui disait : — J'ai refusé mieux !

par les corridors, comme une âme en peine.

On trouva Monvel à moitié mort d'inanition, grignotant un petit pain à café qu'il s'était procuré à grand'peine au milieu de la bagarre.

— Tu es bien heureux, toi, lui cria Valville, tu dînes !

— Oui, grâce à Dugazon qui, avec son agilité de singe, m'a lancé ce petit pain du bas de notre escalier ! Mais Hippolyte, Hippolyte ! où donc est-elle ?

— Hippolyte Mars n'a pas dîné, répondit Valville, pas plus que ton humble serviteur. Là où il n'y a rien, mon cher Monvel, le roi perd ses droits, et nous sommes acculés pour notre terme !

Monvel faillit se fâcher contre Valville ; mais il releva le front, il venait d'aperce-

voir M. Rochon de Chabannes, auteur de la Comédie-Française.

— Rochon, lui dit-il, vous me devez à dîner !

— C'est vrai, mon cher Monvel, répondit Rochon, mais du diable si je vous le rends aujourd'hui ! On ne trouverait pas un bouillon, fût-ce pour la duchesse de Polignac !

— Et voilà le mérite, reprit Monvel ; ne voyez-vous pas que mademoiselle Sainval est à demi morte d'inanition ? Allons, mon cher Rochon, vous qui me devez bien quelque chose, ne fût-ce que pour m'avoir lu hier trois grands actes, apportez-nous ici une orange ou une volaille à la pointe de votre épée ! Tenez, voilà une petite qui me fait mal au cœur tant elle est maigre, ajouta Monve en tâtant le bras de l'enfant que tenait Val-

ville dans le foyer et à qui mademoiselle Olivier distribuait la moitié de ses papillotes à la vanille.

Rochon partit comme un trait, pendant que mademoiselle Contat riait avec Sainval à gorge déployée.

— Ce pauvre Rochon, c'est son dernier jour! Il va se faire étouffer, c'est sûr!

Pendant ce temps, la petite Hippolyte Mars mangeait les dragées de Chérubin à pleines poignées.

Qui eût annoncé à Beaumarchais qu'il avait alors devant ses yeux une petite fille de cinq ans qui jouerait un jour ses trois rôles, l'eût certainement fort étonné. (1)

Dazincourt, habillé déjà pour le rôle de

(1) Mademoiselle Mars joua les trois rôles, Chérubin, Suzanne, la comtesse.

Figaro, descendit alors de sa loge. Beaumarchais passa avec anxiété la revue de son costume.

— C'est bien cela, dit-il; je me crois encore à Madrid ! Il y a dans une tapisserie de l'Escurial un joueur de paume qui vous ressemble, mon cher Dazincourt. Ce sera un peu votre rôle ce soir; tenez bien la raquette, et ne laissez pas tomber la balle ! C'est un combat de mots que ma pièce, et voilà tout !

Dazincourt s'approcha de mademoiselle Olivier avec un empressement qui ne dut surprendre personne. (1) Tous deux s'admirèrent instinctivement, et avec cette franc-

(1) Nous n'écrivons pas ici la *Chronique scandaleuse;* on ne trouvera donc aucun détail sur l'attachement de Dazincourt pour mademoiselle Olivier, ni sur ses relations avec la princesse Sh...

maçonnerie du regard qui n'existe vraiment que dans le monde du théâtre. La finesse, la grâce et l'esprit faisaient le caractère distinctif du talent de Dazincourt ; cette fois cependant Beaumarchais lui recommanda à l'oreille de la chaleur, ajoutant que le mot *du diable au corps* de Voltaire était cette fois son seul et dernier conseil pour le rôle de Figaro.

— Rassurez-vous, répondit l'acteur ; je ne vous revois de mes jours, si je ne me couche pas cette nuit avec la fièvre (1).

(1) Un des traits les plus curieux de Dazincourt à la scène, le seul dont nous prendrons texte pour donner une idée de son respect religieux pour la tradition, est celui-ci :
A la suite d'une représentation de *Polixène* (tragédie qui n'en eut que quatre), on en donnait une de *l'Homme à bonnes fortunes*, de Baron, dans l'hiver de l'an XII ; Dazincourt y jouait Pasquin. Un étourdi du parterre venu probablement pour siffler la tragédie, et

Le retour de Rochon paraissait impossible ; Monvel donna à sa petite-fille la moitié de la flûte qu'il déchiquetait à belles dents, et la plaça ensuite tant bien que mal, avec Valville, dans les coulisses. *Le mariage de Figaro* fut la première pièce à laquelle Hippolyte Mars assista.

L'ouvrage fut joué le 27 avril 1784 ; ses vingt premières valurent cent mille francs à

mécontent, sans doute, d'avoir été contenu par les nombreux amis de l'auteur, crut se dédommager en sifflant Dazincourt dans l'instant d'un *lazzi* consacré par la tradition. On sait qu'au moment où Pasquin fait sa toilette, il inonde son mouchoir d'eau de Cologne, le tord ensuite, et en exprime le contenu sur la tête du souffleur qui, d'avance, a grand soin de faire le plongeon. Le connaisseur prétendu lâcha à cet endroit un coup de sifflet. Sans rien perdre de sa fermeté, Dazincourt s'avance sur le bord de la rampe, et, s'adressant au parterre : « Messieurs, dit-il, lorsque Préville jouait ce rôle, il faisait ce que je viens de faire, et il était applaudi par tout ce qu'il y avait de mieux en France. » Des bravos nombreux vengèrent à l'instant l'acteur.

la Comédie. L'épigramme et le dénigrement furent très vifs, mais impuissants. Bachaumont, à qui nous renvoyons nos lecteurs, a relevé nombre de pamphlets et d'injures à l'endroit de Beaumarchais, celui-ci n'y répondit que par sa devise de : *Ma vie est un combat!*

L'enthousiasme pour la pièce nouvelle avait été si grand que Larive, et ceci est un fait peu connu, demanda le rôle de Grippe-Soleil. L'affluence de la province était telle que l'on eût pu mettre sur les affiches le fameux mot de Champfort, « Rien ne réussit à Paris comme un succès. » Beaumarchais eut le tort d'en être excessivement vaniteux. Un brave gentilhomme, qui ne se doutait guère que Beaumarchais fût à deux pas de

la loge qu'il occupait au-dessus de l'orchestre, s'écria :

— Que ce Baumarchais a donc de l'esprit !

— Il me semble, lui répondit l'auteur piqué, que le mot de *monsieur* ne vous écorcherait pas la bouche !

— Je ne m'en dédis pas, Monsieur, reprit l'autre, en reconnaissant à qui il avait affaire, — Beaumarchais a beaucoup d'esprit ; mais *monsieur* de Beaumarchais n'est qu'un sot (1) !

Trois ans après cette éclatante représentation, la mort enlevait au théâtre mademoiselle Olivier, la plus jeune, la plus tendre fleur de la Comédie.

(1) Mémoires secrets. Bach.

Un coup négligé, — on prétend qu'elle reçut ce coup fatal à un baisser de rideau dont la tringle la frappa, devint la cause de sa mort. Elle avait vingt-trois ans quand elle mourut, et n'avait joué ainsi que sept ans à la Comédie-Française.

On attribue à Rochon l'épitaphe suivante de cette charmante actrice :

> Soyez belle à la ville, au théâtre, à la cour,
> Soyez jeune, éclatante artiste,
> Pour mourir par un machiniste,
> Vous qui faisiez mourir d'amour

Mademoiselle Olivier avait été chérie, adorée des gens de lettres. La dernière pièce où elle joua fut l'*Ecole des Pères*, représentée le 1^{er} juin 1787.

Comme elle était morte sans avoir pu faire aucun acte religieux, le curé refusa de l'en-

terrer. Obligé de céder à des instances nombreuses, il voulut du moins qu'elle n'eût qu'un convoi d'indigent et quatre prêtres.

— Quatre prêtres! répéta Valville au foyer de la Comédie, quand elle a laissé une aumône de cent écus pour être distribués aux pauvres!

Le fait était vrai; le convoi n'en fut pas moins très mesquin. Mademoiselle Olivier fut inhumée à Saint-Sulpice.

Les mots piquants ne manquèrent pas à la représentation de l'œuvre de Beaumarchais, qu'on eût pu nommer la préface de 89. Ses ennemis ne pouvaient lui pardonner d'avoir creusé, comme la taupe, son chemin sous terre. La pièce avait été donnée par l'un des jours les plus chauds de l'année;

il y avait, nous l'avons vu, un monde énorme. A la fin du second acte, l'auteur paraît dans la salle ; on criait de tous côtés : de l'air ! de l'air ! de l'air ! Beaumarchais fit observer aux spectateurs que les fenêtres ne pouvaient pas s'ouvrir.

— Il n'y a qu'un moyen d'avoir plus frais, ajouta-t-il en agitant sa canne, je m'en vais casser les vitres.

— Ce sera, lui cria un plaisant, la seconde fois de la soirée.

Jamais il n'y eut d'effet comparable à celui de mademoiselle Contat dans Suzanne : le goût le plus fin, l'esprit le plus piquant, la grâce la plus *vaporeuse* (ce mot résumait l'éloge le plus complet de ce temps), étaient fondus dans son jeu. Préville s'était jeté à

son cou et l'avait tenue longtemps embrassée :

— C'est la première infidélité que j'aie faite à mademoiselle Dangeville, avait-il dit.

L'épigramme de Rivarol, cet homme dont l'esprit eut toute la vogue d'un *pont-neuf*, devait mordre le triomphateur :

« Beaumarchais doit bien rire de Molière, qui, avec tous ses efforts, n'a jamais passé les quinze représentations ! Se moquer de Molière est bon, mais en avoir pitié serait meilleur. »

Rivarol n'en voulait pas moins à Monvel qu'à Beaumarchais. « Son *Amant bourru* est un des joyaux du théâtre, écrivait-t-il plus tard ; ses *Amours de Bayard* se sont empa-

rés d'un public encore chaud du *Mariage de Figaro*; mais qu'est-ce que cela prouve ? »

Rivarol avait eu recours cependant plus d'une fois à la bourse de Monvel.

Il avait emprunté à M. de Ségur le jeune une bague où se trouvait la tête de César. Quelques jours après M. Ségur la lui redemanda.

— *César ne se rend pas*, lui répondit Rivarol.

Le lendemain de cette première représentation, le marquis de Bièvre entrait d'un air rayonnant dans le foyer de la Comédie-Française. Le succès de la veille était dans toutes les bouches. Quand le marquis parut, tout ce qu'il y avait de célèbre parmi les nouvellistes du temps, les acteurs et les au-

teurs se répandaient en éloges sur la pièce en vogue.

— Ah! s'écria de Bièvre, il s'agit bien de M. Beaumarchais, du comte Almaviva, de Chérubin, de Suzanne! *La Folle Journée,* ne l'oubliez pas, date d'hier, tandis que l'aventure dont je vous promets de vous régaler est inédite ; elle vaut bien la pièce, et si Beaumarchais l'avait connue...

— Ah! diable, marquis, vous nous mettez l'eau à la bouche, — parlez, parlez, s'écriat-on de toutes parts.

Le marquis garda le silence ; il prenait un malin plaisir à se laisser presser de la sorte. Il s'essuyait le front, tirait sa tabatière et riait sous cape.

Les curieux étaient au supplice.

— Comment donc, marquis, vous avez

frappé les trois coups et vous ne levez pas le rideau ? C'est déloyal ! Prenez garde ! on va vous siffler.

— Ah bah ! pour cela vous attendrez bien que j'aie fini. Je commence : il s'agit...

Ici une avalanche de noms inscrits sur les registres de la galanterie interrompit de Bièvre.

— Non, non, mille fois non, reprit-il ; il s'agit du *jeune homme* que Monvel a sauvé hier soir devant le café de la Régence. — Vous savez bien, l'*homme*... *la brouette ?*

— Vrai ! s'écria-t on de tous côtés. Voilà qui promet !

Et un silence de première représentation s'établit. On eût entendu voler une mouche.

— Vous connaissez tous, reprit de Bièvre, l'imagination passionnée, bizarre de ce beau *jeune homme*... ce qu'on en raconte... ajouta le marquis avec un sourire moqueur. Eh bien ! figurez-vous que, négligeant cette fois tout déguisement, il avait résolu de ne s'en fier qu'à ses propres charmes pour réussir près de la belle C... de la Comédie-Italienne, dont il faisait le siége depuis plus de trois semaines.

— En vérité ?

— C'est comme je vous le dis : les bouquets le matin, le soir les primeurs les plus exquises, les plus rares. Rien n'était épargné ; mais notre *jeune homme* n'était pas le seul à soupirer pour les beaux yeux de la dame il y en avait un autre... et un autre plus sérieux. Il n'était pourtant que simple cheva-

lier, mais d'une des meilleures familles de France, par ma foi, et de plus un cavalier accompli.

— Cela devient intéressant, dirent les femmes.

— En amour, reprit Dugazon, c'est bien le moins qu'on ait des doubles.

—Silence ! s'écria de Bièvre, autrement je remporte mon histoire !

—Donc, nos deux jeunes gens, de leur côté, soupiraient en même temps et à qui mieux mieux ; l'un plaisait, plaisait beaucoup ; l'autre ne pouvait plaire autant, et pour cause... car tous deux jouant le même emploi, n'avaient pas les mêmes moyens. Cependant le héros de la brouette avait peu à peu conquis toute la confiance de la dame. Jugez-en : avant-hier il était chez elle :

— Qu'avez-vous? lui demanda-t-il en la voyant chagrine, et pourquoi cet air rêveur !

— Ah! ne m'en parlez pas, reprit-elle, je suis horriblement torturée. Des créanciers implacables! ils me menacent, me poursuivent, et tout cela pourtant s'arrangerait avec trois mille livres.

— N'avez-vous donc personne qui puisse vous venir en aide? objecta-t-on d'une voix mielleuse.

— J'ai bien le chevalier, mais je n'ose rien lui dire. Il est gêné, je le sais, des dettes énormes contractées au jeu... Ce pauvre chevalier! s'il savait où j'en suis, il serait capable de jouer encore! Et puis, vous le dirai-je? je ne suis point une Lucrèce, et

à celui qui nous oblige on ne sait rien refuser.

— Ma belle enfant, reprit notre héros, en la baisant au front, tout cela s'arrangera. Seulement rappelez-vous les derniers mots que vous m'avez dits : « A celui qui nous oblige on ne sait rien refuser. »

Un second baiser effleura encore le front de la belle, son consolateur s'éloigna.

Le lendemain matin, la femme de chambre de l'actrice lui apporta un billet et une bourse.

Le billet renfermait ce mot sans signature : — Je vous aime !

La bourse contenait trois mille livres.

Deux heures après, on annonçait chez elle le chevalier.

Le soir mademoiselle C... ne parut pas à la première représentation de *Figaro*.

—C'est vrai, nous l'y avons cherchée vainement, ainsi que le chevalier.

— Mais voilà le piquant!... qu'on m'écoute... s'écria de Bièvre d'une voix de tonnerre.

Chacun retint sa respiration.

— Ce matin notre héroïne arriva chez son confident de l'avant-veille.

— Ah! mon *ami*, s'écria-t-elle, je suis sauvée, entendez-vous ? Ces trois mille livres, je les ai.

—' Ne vous l'avais-je pas dit ? Ah ça ! n'oubliez pas qu'à celui qui nous oblige...

— Oh ! je n'ai rien oublié, bien au contraire ; aussi quand le chevalier est rentré...

— Hein? reprit notre *jeune homme* alarmé, le chevalier est venu?

— Hier matin, deux heures après cet envoi tant désiré! Ah! j'ai tout oublié auprès de lui, mes chagrins, mes tourments passés. — C'est qu'il est charmant.

— Comment! il aurait été heureux?

— Tant d'esprit, un cœur si noble, si généreux!... continuait mademoiselle C... avec exaltation... ouvrir ainsi sa bourse à une amie...

— Sa bourse! sa bourse! murmurait notre jeune homme entre ses dents. Vous l'aimez? demanda-t-il avec un air d'incrédulité.

— J'en suis folle.

— Allons, reprit notre héros désappointé, j'ai payé pour un chevalier! — A la pre-

mière occasion, il faudra qu'un duc paye pour moi !

Le marquis de Bièvre achevait à peine, que mille éclats de rire saluèrent son récit.

— Bravo, bravo, marquis ; c'est unique, délicieux !

— C'est conté à ravir, ajouta derrière de Bièvre une voix que le marquis reconnut pour celle de mademoiselle Raucourt, l'héroïne peu chaste de son anecdote.

— Vous trouvez?

— Et sans un seul calembourg !... Ah! c'est là, marquis une infidélité véritable à vos habitudes... Pour rendre hommage à votre talent de conteur, je vous propose ici devant tous les nôtres le traité suivant.

— Un traité! demanda de Bièvre surpris.

— Sans doute. M. de Sartines ne vous a-t-il pas condamné, mon pauvre marquis, à me payer certain contrat?

— Je ne le sais que trop, reprit de Bièvre. Deux mille écus!

— Eh bien! à chaque fois que vous conterez si bien... — sur moi bien entendu et sans calembourg, — sans calembourg, ah! c'est bien convenu, — je vous remettrai la moitié de ce que j'ai donné hier, pour que le chevalier devînt l'amant de cette ingrate petite C...

— La moitié de trois mille livres!

— La moitié, marquis; vous voyez que si vous contez souvent, nous serons quittes avant peu!

— Pauvre Raucourt, si j'allais te ruiner ! reprit de Bièvre tenté de se jeter à son cou.

— Ah ! bast ! le calembourg me répond de toi ; marquis ; tu seras longtemps encore mon débiteur !

Les rieurs, qui avaient été d'abord pour le marquis, passèrent du côté de Raucourt.

L'année 1784 n'était pas encore révolue, que de Bièvre, emporté par sa manie, redevait encore les deux mille écus.

Nota. — Dans les précédents chapitres, on a, par erreur, donné au testament de mademoiselle Mars la date de 1830 au lieu de 1838, et attribué à Diderot la paternité de la *Marianne* de Marivaux.

III.

Retour vers l'enfance de mademoiselle Mars ; madame Monvel. — Une scène inattendue. — Le duel et les mains de papier. — L'enlèvement. — Les deux orthographes. — M. Floquet. — Un changement d'heure. — Incendie de l'Opéra. — Le danseur Nivelon. — Lettre des demoiselles de l'Opéra.

Dans les premiers temps de cette enfance si ingrate, l'intérieur de madame Mars devait paraître d'autant plus morose à notre écolière, qu'au sortir de l'église où elle

avait été baptisée(1), madame Monvel, la mère du célèbre comédien, l'avait emportée dans ses bras jusque chez elle, en l'accablant de ses caresses et de ses baisers. La maison de madame Monvel se ressentait du bien-être que son fils y avait apporté : il lui sacrifiait ses moindres caprices, ses besoins même, se bornant pour lui au strict nécessaire, honorant sa mère, et ne lui laissaut rien voir de ce qui pouvait l'aigrir lui-même dans la carrière épineuse qu'il avait embrassée. Madame Monvel avait fait d'Hippolyte Mars son bijou de parade, son orgueil, son adoration. Les grand'mères, on le sait, dépassent souvent, en fait de gâterie, les mères elles-mêmes. Celle-ci attifait sa petite

(1) Saint-Germain-l'Auxerrois.

fille comme une vraie poupée ; elle l'eût mise sous verre, tant elle était vaine de sa ressemblance avec Monvel !

Hippolyte Mars resta chez elle trois ans et demi, trois ans pendant lesquels sa propre mère, à qui on l'amenait de temps en temps, ne pouvait la voir elle-même qu'à des intervalles assez éloignés.

On peut juger de la douleur incessante, des angoisses cruelles, des perplexités inouïes de madame Mars pendant cette première séquestration ! Cela se passait un an et demi avant cette etrange représentation de Beaumarchais dont nous avons parlé ; on venait d'habiller un beau matin la petite Hippolyte pour la conduire rue Saint-Nicaise, au logis de madame Monvel, qui présidait elle-même, avec un soin tout particulier,

aux moindres détails de sa toilette enfantine, quand le bruit d'un carrosse retentit soudain sous ses fenêtres.

La servante pencha la tête dans la rue : elle reconnut le cocher dont Monvel se servait habituellement, un brave Bourguignon du nom de Louis.

La voiture (Monvel ne sortait pas à pied depuis quinze jours, par suite d'une blessure qu'il s'était faite en sortant de scène dans je ne sais quelle pièce) était bien la même ; elle annonça donc à sa mère que son cher fils n'allait pas tarder à l'embrasser. En parlant ainsi, elle s'achemina vers l'escalier pour lui donner le bras, comme de coutume.

Quelques secondes s'étaient à peine écou-

lées, madame Monvel la voit remonter vers elle toute pâle.

— Qu'avez-vous donc, Victoire? dites, que s'est-il passé ?

— Il y a, Madame, répond Victoire en indiquant l'escalier qu'elle a franchi d'un bond, il y a que ce n'est pas M. Monvel... c'est...

— Et qui donc? interrompit madame Monvel.

— C'est madame Mars !

Un coup de foudre eût produit moins d'effet sur madame Monvel. Par une convention rigoureusement observée jusque-là entre les parties, madame Mars s'était interdit toute visite chez la mère de Monvel ; et, ce qui devait surprendre encore plus cette dernière, elle arrivait au moment où l'on

allait conduire chez elle la petite Hippolyte. Elle était venue enfin dans la voiture de Monvel ; il fallait dès lors qu'elle l'eût vu le matin même.

Cette visite avait donc quelque chose d'inattendu et de singulièrement inusité pour madame Monvel.

La porte s'ouvre, madame Mars entre toute pâle.

— Hippolyte ! Hippolyte ! s'écrie-t-elle en se précipitant vers l'enfant, que Victoire tient par la main pour l'emmener dans la pièce contiguë.

En même temps, aussi prompte que l'éclair, elle enlace Hippolyte Mars dans ses deux bras, et, en jetant un coup d'œil terrible à madame Monvel, elle se dispose à fuir, chargée de ce précieux fardeau.

La mère de Monvel se place résolument devant la porte pour lui barrer le passage.

Qu'on se figure cette scène muette, — car l'enfant, glacée de crainte, ne pousse pas même un cri : — d'un côté, une femme de trente et un ans serrant sa fille contre sa poitrine, l'entourant de son châle, et jetant à celle qu'elle nomme sa rivale un coup d'œil de défi ; de l'autre, une personne grave, d'un aspect noble, sévère, arrachée tout d'un coup au flegme de ses habitudes, et voyant s'engager chez elle, sous ses propres yeux, une lutte de cette nature ! Madame Mars avait pour elle la force qui s'attache à tout élan généreux, à toute résolution surhumaine, la pauvre femme avait tant souffert ! D'abord elle ne put rencontrer une parole ; ses yeux étaient secs, ardents, sa

poitrine étrangement comprimée; qui l'eût vue ainsi eût cru voir une belle statue antique, la statue de la Douleur! Puis tout à coup et comme brisée sous le poids de ses efforts, elle laisse échapper un nouveau cri, terrible, déchirant, profond, le cri d'une louve blessée; les pleurs débordent à flots de ses cils, les sanglots l'étouffent, elle se tient encore debout, mais ses jambes ont fléchi...

— Je veux ma fille! ma fille! répète-t-elle en la pressant dans ses bras; Madame, rendez-moi ma fille!

Et cette fois nulle parole humaine ne saurait rendre la torture de cette femme qui tremble, qui implore.

L'enfant elle-même a eu pitié de sa mère, elle agite vers elle ses petits bras, elle sanglotte.

— Vous le voyez bien, Madame, reprend sa mère avec l'exaltation du triomphe, ma fille m'aime !

Madame Monvel fait signe à cette femme désespérée de s'asseoir, elle veut bien entendre d'elle ses motifs, elle la conjure de s'expliquer.

— Je quitte votre fils, Madame, reprend celle-ci, je le quitte à l'instant ; il ignore ce ce que je suis venu tenter ici... Ce que je sais, moi, c'est que son air sombre, distrait, est loin de m'avoir échappé ; d'un jour à l'autre Monvel peut vous quitter, il a reçu du roi Gustave une lettre toute récente...

— Du roi de Suède ?

— Oui, Madame ; on lui fait de ce pays des offres brillantes, on l'y appelle, on le presse... Nul doute que Monvel, las des tra-

casseries de la Comédie-Française, n'accepte quelque jour... et alors que deviendrai-je ? que deviendra surtout mon enfant, ma pauvre enfant ?

— Il vous a fait part de ses projets ?

— Sans doute, puisqu'il m'aime encore... A peine établi dans ce pays, il m'a promis de m'y faire venir avec sa fille... En attendant, qui me donnera la force de supporter une aussi cruelle absence, un exil d'où me viendra sans doute le malheur de toute ma vie !... Vous êtes sa mère, Madame ; jugez, par la seule douleur de vous séparer d'un fils, du tourment odieux que j'éprouve à ne plus avoir ma fille !

— Mais vous la voyez...

— Oui, par concession, par bonté... répondit-elle avec un sourire d'ironie. Croyez-

moi, Madame, liguons-nous plutôt toutes deux pour défendre ce que nous avons de plus cher, vous ce fils chéri, et moi cette pauvre enfant que je vous redemande les mains jointes... Vous êtes attendrie, je le vois... Oh ! vous pleurez !

— Mais que dira-t-il, lui ? que dira Monvel, grand Dieu !

— Vous me chargerez, vous m'accuserez, n'importe ! Dites-lui que je suis venue l'enlever ; dites-lui, s'il le faut, que j'ai employé la force ou la ruse ! J'aime mieux subir ses reproches que ma douleur !

Jamais peut-être une mère n'avait été plus grande, plus véritablement héroïque en cet instant que madame Mars ; cette femme si froide, si insensible à la scène,

trouvait une éloquence inouïe dans son désespoir ! Durant toute cette scène, elle n'avait pas quitté un seul instant la main d'Hippolyte, il semblait qu'elle eût peur de la perdre au moment de la reconquérir. Madame Monvel ne savait vraiment quel parti prendre. Elle connaissait la fougue, l'emportement de son fils, elle ne prévoyait que trop l'éclat qui suivrait ce détournement. La persistance de madame Mars l'effrayait, elle hésitait pourtant lorsque tout d'un coup Monvel entra.

La physionomie de Monvel était d'habitude si franche, si expressive, qu'on voyait son âme dans ses yeux, comme à travers un cristal ; c'était quelque chose de doux et d'émouvant que son aspect, et puis quelle noblesse, quel calme imposant dans ses

moindres mouvements, quelle égalité sereine, attachante ! C'était la suavité, le cœur de Ducis, allié à un grain d'ironie, l'esprit de Monvel se cachait sous la bonté.

Une femme qui aima Monvel peut-être autant que madame Mars, et on verra que c'est beaucoup dire, le peint ainsi dans une de ses lettres que nous tenons : *Le front d'un héros avec le rire d'un enfant !* Toutes les vertus naturelles et tous les talents acquis, voilà Monvel, disait en revanche un homme ; c'était Andrieux.

Mais quel changement dans les traits de ce paisible visage, quand ces deux femmes, agitées toutes deux de transes si différentes, le virent entrer dans ce même appartement ! La cravate lâche comme Valère du *Joueur*, l'habit en désordre, les joues pâles, une let-

tre dans une main, son chapeau dans l'autre les yeux bouffis, les lèvres tremblantes, les main agitées d'une crispation fébrile, tel leur apparut alors ce fils, cet amant qu'elles n'entrevirent qu'avec stupeur ! Il jeta son chapeau sur un fauteuil, étendit sur un autre sa jambe malade, puis sans faire attention à sa mère et à madame Mars, il s'écria comme s'il se fût parlé :

— Allons, Jacques, c'était écrit !

En s'interpellant lui-même de la sorte par son prénom, Monvel ressemblait à Jacques le fataliste, quand celui-ci réplique à son maître :

« Tout a été écrit à la fois, c'est comme un grand rouleau qui se déploie petit à petit. »

Jamais peut-être on ne fut plus supersti-

tieux que Monvel ; il était tombé dans une rêverie véritable, comme un homme qui sort d'une crise violente. De temps à autre il tirait un large mouchoir et il s'étanchait le front avec un air accablé. Son regard, déjà vitré, ne voyait plus ; tout ce que l'on pouvait entendre des mots saccadés qu'il prononçait, c'était ceci : —Je crois bien! un vendredi, cela ne m'étonne pas !

Il est temps de dire ce qui lui était arrivé.

Monvel, le matin même, était allé prendre madame Mars en voiture, comme il ne pouvait monter chez elle ; tous deux avaient fait ensuite une promenade jusqu'à la porte Maillot. Pendant le trajet, les explications ordinaires avaient eu leur train ; madame Mars s'emportait, elle était fort vive, une tête de Carcassonne ! Reproches incessants,

soupçons jaloux, menaces presque viriles, elle n'avait rien épargné pour amener Monvel à lui rendre sa propre fille, ajoutant qu'elle serait bien folle et bien coupable de se fier à la parole d'un homme qui lui avait promis depuis trois ans de l'épouser, qui n'en faisait rien, et dont plusieurs maris trouvaient même bon de se plaindre. A toutes ces récriminations, dont quelques-unes ne manquaient pas de justesse, Monvel avait opposé un flegme admirable; une autre préoccupation l'absorbait. Comme il n'était pas comédien pour rien, il se contenta de rassurer madame Mars de son mieux, puis, arrivé à la porte Maillot, il pria sa maîtresse de l'y laisser.

— Et pourquoi cela? demanda madame Mars.

— C'est que je dois donner ici près une leçon à un écolier... Il demeure à Sablonville ; laisse-moi l'attendre sur ce banc.

En parlant ainsi, il venait de descendre appuyé sur le bras de Louis ; il avait ouvert une brochure et s'était assis sous la tonnelle du traiteur voisin de la grille.

Comme madame Mars le savait fort original, et que la conversation de la voiture n'avait guère disposé son esprit à l'indulgence, elle avait obéi à son caprice et retourné à Paris d'après son ordre. Ce fut seulement dans ce trajet que sa tête se monta.

— J'aurai ma fille, s'était-elle dit, je ne veux plus de partage avec une autre !

Et, comme on l'a pu voir, elle s'était fait conduire chez madame Monvel, sous l'empire de cette idée.

La *leçon* que devait donner Monvel en un lieu si éloigné n'était pas, cette fois, une leçon ordinaire. Attaqué la veille dans son honneur par un pamphlétaire anonyme, devenu le héros d'une anecdote scandaleuse et apocryphe, Monvel, bien que blessé, s'était promis d'en tirer vengeance ; il avait en main la brochure qui le salissait, et, comme elle s'adressait de prime abord à ses mœurs, il s'était constitué son propre juge. Un parrain comme Dugazon eût gâté l'affaire par l'effervescence de sa colère : Monvel jugea plus sage d'en référer aux premiers soldats qui passeraient.

Son adversaire avait été prévenu par un mot de lui, et ce qui surprendra peu, c'est que ce fût ce même chevalier Drigaud, à qui Beaumarchais s'était adressé déjà,

comme on l'a pu voir, pour venger la jeunesse et l'innocence de Contat. Ce misérable, chassé des gardes-françaises, s'était retiré à Sablonville, à l'exemple de Chevrier, son digne maître en mensonge. Il lançait de là ses flèches empoisonnées et correspondait en Angleterre avec Morande. Récemment encore il venait d'être compris dans le testament ironique de Desbrugnières, l'inspecteur de police (1), sous les deux codiciles suivants :

« Je lègue au chevalier de D... une paire de bottes fortes, une selle et un fouet de poste, pour se transporter avec plus de célé-

(1) Desbrugnières était fort sain d'esprit et de corps, quand les plaisants d'alors lui firent l'honneur de ce testament qui courut tout Paris. Il avait un legs pour Rivarol.

rité partout où il y a quelque vilenie à faire et quelqu'argent à gagner.

« *Item* au même tous les coups de bâton qui me seront dus à Paris ou ailleurs, au jour de mon décès. »

Ce chevalier de raccroc voulait se remettre en honneur, il avait donc accepté la rencontre de Monvel.

Celui-ci le vit bientôt apparaître, l'air rogue, mutin, et se donnant tout l'air d'un véritable César.

— Vous savez ce que j'ai le droit d'attendre de vous, dit Monvel en toisant le pamphlétaire ; voici mes seconds, je demande pardon à deux braves de les faire assister au châtiment d'un faquin !

Ces deux témoins, rencontrés fort à propos par Monvel, se trouvaient être MM. Des-

champs et d'Héliot, adjudants de la garde à la Comédie-Française. Ils connaissaient Mouvel, et avaient semblé ravis de pouvoir lui être bons à quelque chose.

— Vous nous prêterez vos deux épées, avait dit Monvel aux deux officiers, l'affaire ne sera pas longue.

— Non, parbleu ! reprit M. Deschamps, car je reconnais monsieur... Il a été chassé du corps pour ses hauts faits... Seulement, il me paraît bien engraissé.

Cet embonpoint n'avait gagné que le buste de Drigaud, dont les jambes n'étaient pas grasses. Il parut suspect à M. d'Héliot, qui s'empressa de le vérifier.

Quand M. Deschamps somme notre chevalier, qui a mis déjà habit bas, de se laisser tâter par lui, voilà que notre homme refuse;

il pâlit, il balbutie... On écarte sa chemise, il avait sous elle trois ou quatre mains de papier blanc !

Les deux adjudants partent d'un éclat de rire.

— Oh ! vous êtes un homme de précaution, chevalier !

Confondu de la découverte de sa cuirasse, Drigaud voulut faire de nouveau le rodomont ; mais les seconds de Monvel faillirent l'écraser de coups. M. d'Héliot parla d'une lettre de cachet qu'il se faisait fort d'obtenir de M. de Breteuil, et tout fut dit. Les marmitons du traiteur de la porte Maillot reconduisirent le pauvre diable avec des huées jusqu'à son gîte.

— C'est le seul papier que je lui par-

donne, reprit en souriant Monvel, le seul qu'il n'ait point noirci!

— Vous vouliez vous battre, quoique malade du pied! dirent les deux adjudant à Monvel d'un ton de bienveillant reproche.

Cette affaire n'eût pas laissé grande trace dans l'esprit léger de Monvel, si, en retournant de là vers la salle nouvelle de la Comédie-Française, au faubourg Saint-Germain (1), il n'eût rencontré en chemin Dugazon, armé de l'abominable brochure. Dugazon, véritable capitan de Cyrano, porta à son ami un coup mortel, en lui apprenant les interprétations perfides auxquelles prêtait cet écrit, répandu à la vérité sous le manteau, mais qui diffamait un des plus beaux talents

(1) Ouverte en 1782.

de la Comédie, pour l'amusement des désœuvrés. A l'entendre, Monvel devait quitter la France ou tuer ce misérable. Quand Monvel lui eut raconté l'histoire des mains de papier, Dugazon partit d'un sublime éclat de rire.

— Puisque ce Drigaud veut être relié, dit-il, nous aviserons à le faire dorer sur tranche, aux frais du roi, dans quelque Bastille digne de lui ! Je pense toutefois qu'il est bon que tu te montres au foyer; nous sommes précisément en réunion, viens avec moi !

Monvel avait suivi Dugazon; il était entré dans le foyer, mais quel accueil ! En vérité, il s'agissait bien là de Drigaud et de calomnie; il s'agissait de Gustave III et de Stockholm. Molé, Dazincourt, Préville, Deses-

sarts, Fleury, entouraient M. Delaporte, le secrétaire ordinaire de la Comédie, qui tenait en main une lettre de Suède, où il n'était question que de la troupe française, entretenue si magnifiquement par Gustave. Le récit de ces libéralités suédoises était bien fait pour donner à penser aux artistes amoureux de la fortune; par bonheur, en ce temps Monvel ne l'était que de la gloire. Comédien à la mode, auteur agréable, homme du monde couru et fêté, il ne rencontrait que des amis dans le public; en revanche, les jaloux ne lui manquaient pas. A son arrivée dans le foyer, il trouva plusieurs de ces *bons amis*, tenant en main la rapsodie du cuistre Drigaud; on l'entoura, on le pressa, on lui marcha presque sur ses escarpins.

— Est-il vrai que vous nous abandonniez? demanda Brizard, honnête homme s'il en fut, mais qui ne se doutait pas en cette occasion qu'il attachait le grelot.

— L'ingrat! poursuivit mademoiselle Fannier, il nous préfère le Nord! Prenez-y garde au moins, ajouta-t-elle, on devient de glace dans ce pays-là.

— Je gèle rien qu'à y songer, reprit madame Préville.

— Nous ne sommes pas dignes de M. Monvel, reprit madame Bellecourt.

— Nous mépriseriez-vous? fit sèchement mademoiselle Sainval.

Monvel se demandait d'où pouvait venir à Delaporte cette maudite lettre de Suède; il avait caché les propositions royales à tous ses amis, même à Dazincourt et Dugazon.

Mademoiselle Contat vint au secours de ses doutes, en lui disant à l'oreille :

— La lettre est de Cléricourt !

Cléricourt, ancien comédien, était pensionné du roi de Suède ; Monvel le connaissait et correspondait souvent avec lui. Par malheur, Cléricourt était aussi l'ami de M. Delaporte, et de là l'indiscrétion. En un clin d'œil, Monvel avait paru un conspirateur aux membres de la Comédie ; il avait avec eux un contrat de solidarité formel, et ce contrat comment l'aurait-il rompu ? Peu s'en fallut qu'on n'établît autour de lui une escouade de surveillance. On lui reprocha, en termes amers, de songer à fuir Paris au plus beau moment de son triomphe ; on l'accusa de n'avoir point l'esprit de corps. Ainsi que nous l'avons dit, Monvel était superstitieux.

Il endura le choc du comité, prit son chapeau et sortit ; seulement il se fit conduire à deux pas de là, dans l'atelier d'une sorcière du nom de Louise Friope, qui se mêlait de battre les cartes dans un méchant taudis de la rue d'Enfer. La Friope fit le grand jeu à Monvel, qu'elle reconnut parfaitement bien, malgré la précaution qu'il avait prise de se dire négociant.

— Irai-je en Suède ? demanda-t-il.

— Oui.

— Dans combien de temps ?

— Vous serez un an et plus à prendre un parti.

— Pourquoi ?

— Parce qu'il y a ici une femme que vous aimez...

— Quelle femme ?

— Une beauté qui n'a qu'un défaut, celui de vous être fidèle. Elle a une fille... une fille de vous... qui sera un jour la gloire de la Comédie...

Monvel se troubla ; — la Friope poursuivit son chapelet.

— Ce n'est pas tout. Il vous arrivera en Suède une aventure.

— Rien qu'une ? C'est bien peu, dit Monvel en se rassurant.

— Cette aventure aura sur votre vie et sur celle de votre maîtresse une influence des plus grandes.

— Laquelle ?

— Vous épouserez là-bas une autre personnes ; ce mariage fait, vous reviendrez.

Monvel devint pâle, si pâle que la tireuse de cartes eut grand'peur.

— Je n'irai point en Suède! dit-il en frappant du poing sur la table; délaisser celle que j'aime pour en épouser une autre, jamais!

Il jeta son argent à la sorcière, et revint fort agité chez sa mère.

Ainsi que nous l'avons dit, il était entré sans même apercevoir ces deux femmes; revenu à lui, il poussa un cri terrible en reconnaissant madame Mars.

Elle tenait par la main sa chère Hippolyte, elle la couvrait de larmes et de baisers. Il y eut de part et d'autre un échange de regards et de paroles pleines de cœur, de chagrins et de tendresse. Monvel, de ce jour-là, chérissait plus madame Mars et son enfant.

Cependant, l'horoscope de la sorcière l'obsédait. D'un autre côté, la présence de

madame Monvel glaçait son fils; c'était une femme habituée au commandement; son attendrissement ne fut que passager : elle reprit tous ses droits passés sur sa petite-fille.

Brisée par la douleur et l'angoisse, madame Mars ne songea plus qu'à se venger. Elle se contint de son mieux, salua madame Monvel, et sortit.

Monvel ne crut pas devoir cacher à sa mère une partie de la prédiction, — celle qui concernait Hippolyte Mars.

— Chimères que tout cela ! dit sa mère en soupirant avec incrédulité; c'est une enfant chétive, à qui l'on eût mieux fait de prédire la santé que la gloire, mon cher Jacques !

Elle redoubla de soin et de vigilance autour d'Hippolyte; mais un soir qu'elle était

sortie pour voir madame Dugazon, madame Monvel trouva à son retour Victoire tout en larmes.

—Qu'avez-vous? qu'est-il arrivé ?

Pour toute réponse, Victoire indiqua à madame Monvel le petit lit de l'enfant : il était vide !

A sa place, et piqué sur l'oreiller du berceau avec une épingle, était le billet suivant tracé à la hâte :

« J'ai repris ma fille ; songez à garder votre fils ! »

Tel fut le rapt légitime de madame Mars.

Une fois en possession de sa chère enfant, elle la soigna avec le cœur d'une mère qui a longtemps souffert et regretté. Valville devint son tuteur, presque son père. Maî-

tresse de sa fille, madame Mars dictait des lois à Monvel ; elle le recevait, mais on ne conduisait plus l'enfant chez lui. Valville fut par la suite bien grondé de l'avoir menée à cette belle échauffourée de la pièce de Beaumarchais ; il s'en excusa du mieux qu'il put. Pour Monvel, il ne songeait plus, en vérité, à la Suède ; il oubliait même les dégoûts de son état et les menées de ses envieux. Emporté par le tourbillon, il ne revenait jamais à madame Mars sans un sentiment de respect pour elle et de regret pour lui-même ; mais comme nous l'avons dit, cette prédiction l'avait frappé.

Le plus souvent il présidait aux leçons d'Hippolyte, il s'applaudissait de la voir marcher, saluer, s'asseoir avec facilité et gentillesse ; seulement il se souciait peu

qu'elle apprit un jour le chant. Mademoiselle Mars hérita de cette antipathie; elle craignit toujours les couplets comme le feu. (1) Monvel, tant qu'elle fut petite, n'épuisa ni son temps, ni sa mémoire; ce qui le désespérait, c'était son air pauvre et languissant.

Madame Mars, moins rigoureuse que lui à l'endroit de l'orthographe, trouvait celle de la petite très satisfaisante; mais il arrivait souvent que Monvel fronçait le sourcil en la voyant.

— Encore des fautes! répétait-il un jour qu'Hippolyte Mars venait de griffonner un brouillon de lettre à son maître d'écriture.

(1) On doit se souvenir qu'elle n'abordait jamais celui du *Mariage de Figaro* qu'avec frayeur; et le plus souvent elle le passait.

Ce brouillon, Monvel l'avait surpris dans sa corbeille.

— Ne te fâche point, cher papa ; je m'en vais te dire, reprit l'espiègle : c'est que j'ai deux orthographes.

— Comment cela ?

— Sans doute, j'ai la bonne et la mauvaise.

— Et tu aimes mieux la seconde, comme plus facile ?

—Pas du tout : je me sers de la bonne avec mes amis, avec toi, par exemple, ou avec maman... La mauvaise est pour ceux qui m'ennuient, et M. Floquet est de ce nombre.

Ce M. Floquet était maître-expert en fait de jambages ; il avait donné des leçons à Mesdames ; c'était un homme dont cha-

cun riait ; Dugazon faisait sa charge à ravir. Ne s'était-il pas mis en tête de demander la croix de Saint Michel ! Il avait fait nombre de démarches à cette fin, se tuant à courir de Paris à Versailles et de Versailles à Paris, jusqu'à ce qu'un beau jour il reçut un billet par lequel on lui apprenait sa nomination. Grande joie de M. Floquet, on le conçoit. La première personne qu'il rencontre dans la rue, c'est son persiffleur impitoyable, sa bête noire de tous les jours, Dugazon.

— Eh bien ! monsieur Dugazon ?

— Eh bien ! Floquet, comment va la main ?

— Je vais m'en servir pour remercier M. le duc d'Aumont, qui me protége. Monsieur Dugazon, j'ai l'ordre !

— L'ordre de copier un manuscrit?

— Pas le moins du monde, j'ai l'ordre de Saint-Michel!

— Bravo, mon cher Floquet, mais les statuts, les statuts!

— Quels statuts?

— Vous faites le fin; allons donc, vous le savez!

— Du diable si l'on m'a dit...

— Quoi! vous ignorez qu'il vous faut acheter un habit *ad hoc*, et vous prosterner de-devant Sa Majesté jusqu'à trois fois, au sortir de la chapelle?

— J'aurai l'habit, et je me prosternerai.

— Voilà qui est bien, mais votre compliment de réception?

— Mon compliment?

— Sans doute; il faut qu'il soit en latin.

— En latin?

— Eh oui! mademoiselle Quinault l'aînée a passé elle-même par là, dans le temps, quand on l'a reçue chevalière; il est vrai qu'elle était duchesse et princesse de Nevers.

— Et quels sont les termes du compliment?

— Je vous écrirai cela.

Le crédule professeur montre alors sa lettre de nomination à l'impertubable mystificateur; Dugazon n'avait pas besoin de la lire, il la connaissait! Le duc d'Aumont était prévenu, Floquet devint sa victime. Il entrait dans sa destinée malheureuse de payer ce soir-là à souper à Dugazon; notre acteur ne manqua pas de lui apporter un

compliment fait en latin de cuisine. M. Floquet le récitait enthousiasmé. Le lendemain, à Versailles, Dugazon se promenait dans le parc de fort bonne heure, et bien avant que le roi fût entré dans la chapelle pour la messe. M. Floquet avait un habit serein, un gilet cerise, et des manchettes. Tout d'un coup voilà que madame Floquet débouche d'une allée, elle s'avance furieuse et les poings fermés vers son mari.

— Que veut dire cette mascarade?

— Qu'appelez-vous mascarade, ma chère? objecte M. Floquet.

— Sans doute, obtus que vous êtes... n'avez-vous pas deviné qui vous a écrit!

— C'est le duc d'Aumont, voyez!

Et M. Floquet de tirer sa lettre d'un air de triomphe.

— Voilà votre duc, reprend la terrible madame Floquet en démasquant les batteries de Dugazon et en le montrant du doigt à son mari.

Dugazon ne se déferre point.
— Laissez dire votre femme, objecte-t-il, elle est difficile à contenter; croiriez-vous qu'elle a demandé elle-même cet ordre?

Madame Floquet ne se contenait point de colère, elle avait des motifs réels d'aversion pour Dugazon. M. Floquet était mince, petit, chétif d'esprit autant que de corps; elle le menait littéralement à la baguette.

Dugazon demeurait dans la même maison que le pauvre M. Floquet, à qui sa moitié infligeait souvent des corrections retentissantes. L'hôtel de Bouillon, quai des Théatins, où se passaient ces scènes furieuses, en était

scandalisé, d'autant plus que c'était la nuit qu'elles avaient lieu. Une nuit, M. Floquet recevait ses appointements; Dugazon sort en chemise de sa chambre à coucher, armé d'une lanterne sourde.

— Ne pourriez-vous pas au moins changer d'heure, vertueuse madame Floquet? demanda-t-il à la farouche compagne du maître d'écriture.

Ce M. Floquet avait du reste une fort belle main (1). Il était lié en revanche avec un homme qui ne brillait que par le pied, c'était Nivelon, le danseur de l'Opéra. Il apportait souvent à Valville d'excellentes topettes de

(1) Mademoiselle Mars a conservé tout sa vie le rare privilége d'une charmante écriture ; rien de plus fin, de plus délié, de mieux *peint* que toutes ses lettres. C'est la calligraphie d'une femme de qualité, les contours en sont précis, élégants, flexibles ; sa façon d'écrire ressemble à celle de la reine Hortense.

liqueur du Languedoc et des îles, et réjouissait Hippolyte encore enfant par ses saillies.

Madame Mars demeurait alors rue Saint-Nicaise, cette rue qui devait être plus tard si miraculeusement providentielle pour le carrosse du premier consul. M. Nivelon, maître de danse, logeait à l'étage supérieur. C'était le père du danseur de ce nom, un excellent homme gros et gras plus qu'il n'appartenait seulement de l'être à un berger de l'Académie royale de Musique. Quand Desessarts et lui se rencontraient sur l'escalier, c'était à faire croire aux locataires qu'il y avait un rassemblement. Donc, un soir que madame Mars allait se coucher, c'était en 1781, un vendredi, le 8 juin, vers les neuf heures un quart, le portier monta jusqu'à elle d'un air effrayé, en s'écriant : Sauvez-vous!

— Que voulez-vous dire ? demanda madame Mars.

Le portier pousse la fenêtre et montre à madame Mars la réverbération du feu sur les cheminées de la maison voisine. Le feu venait de prendre à l'Opéra, alors situé à l'extrémité du Palais-Royal, sur l'emplacement du Lycée et de la rue de ce nom. Les progrès de l'incendie étaient effrayants, l'effroi était au comble, toutes les communications interceptées. Des toiles, des décors enflammés tourbillonnant au milieu d'une fumée épaisse, des cris de détresse et de désespoir, des rassemblements sans cesse renaissants sur tous les points du désastre, tel était le spectacle que présentaient les rues adjacentes ; le peuple courait de tous côtés entre le feu et la pluie qui commençait à tomber. On cou-

vrait les toits de draps mouillés, grâce à
à cette circonstance heureuse de l'orage ;
mais le vent variait souvent de direction et
portait les flammes aux côtés les plus opposés. Impossible d'imaginer une horreur plus
magnifique ; l'instant où le plafond de l'édifice s'abîma avec un bruit sourd faisait songer à ces masses de roches que remuaient
seuls les vieux Titans. A tout moment, ceux
qui échappaient de cette fournaise aux
flammes de toutes couleurs (il y avait en
effet une foule de machines à artifice) racontaient sur l'incendie les détails les plus déplorables. On disait que le feu, qui n'avait
pris heureusement qu'après le spectacle, et
lorsque la salle avait été presque entièrement évacuée, avait éclaté pendant la représentation et que tout le monde avait péri.

Chacun tremblait pour les siens, la chaîne se formait partout, on se passait les seaux de main en main. Il ne s'était pas trouvé une seule goutte d'eau dans les réservoirs de l'Opéra, quand l'incendie commença ; la pluie forma bientôt un vrai torrent sur la place du Palais-Royale, où chaque Parisien était trempé jusqu'aux os.

Madame Mars tremblait pour Nivelon, et en effet le brave homme ne tarda pas à arriver jusque chez lui dans un accoutrement difficile à peindre. Il essayait un costume dans sa loge, quand l'incendie avait éclaté ; à peine habillé il avait pu se frayer un passage à travers le feu, d'abord, puis à travers l'eau, car il avait dû passer par ces deux éléments si opposés. Sa veste de berger n'avait plus de forme et de couleur ; sa per-

ruque roussie d'un côté, ruisselante de l'autre, était de plus couverte de boue; il changea de tout en arrivant, et madame Mars exigea qu'il se mît au lit. L'incendie ne devait s'apaiser que dans la nuit; il fut suivi d'une lettre faite évidemment pour tourner les nymphes de l'Opéra en ridicule, il les laissait presque nues. Voici un extrait de la susdite requête adressée par une de ces divinités de l'Olympe à une de ses bonnes amies :

« L'attrayante ceinture de Vénus est brûlée; c'en est fait, les Grâces modernes iront sans voile; ce qui pourrait leur devenir moins avantageux qu'aux anciennes. Le bonnet de Mercure, son caducée, ses ailes sont consumés; on a heureusement sauvé sa bourse. Depuis longtemps l'Amour n'a rien à perdre, si ce n'est quelques flèches dont il

ne faisait plus d'usage et que l'on a retrouvées avec peine, tant le feu les avait rendues méconnaissables ; mais, pour le dédommager de cette perte, on assure que Mercure a résolu de partager sa bourse comme un bon frère avec lui. Quant à la froide et triste Pallas, son armure, son casque, son panache, sont en cendres ; son égide est bien fondue ; la lyre d'Apollon ne saurait être non plus raccordée.

« Il n'est plus question du magnifique jardin d'Alcindor, ni du palais du roi d'Ormus. Armide, Didon ont sauvé les leurs fort heureusement ; mais le char du Soleil et de la Nature n'a pas été épargné. Que te dire de la quantité de linons qui drapaient aussi de bonnes grosses ombres très palpables, je n'ajouterai pas très palpées, ce serait médire. Je n'en

finirais pas, chère amie, si je te disais toutes nos pertes, etc. »

Ce fut M. Lenoir, l'architecte, qui construisit la salle provisoire du nouvel Opéra, élevée au boulevart de la porte Saint-Martin, en attendant qu'on en achevât une permanente au Carrousel, sur le terrain de l'hôtel de Brionne. Les améliorations de ce vaisseau, commencées le mercredi 29 octobre, furent achevées le 7 novembre : la salle avait été construite en deux mois. C'était le temps où les architectes improvisaient, Bellanger avait bâti Bagatelle au feu des lampions, les ouvriers étaient payés jour et nuit. Faudra-t-il donc un incendie à notre Opéra actuel pour qu'on le place enfin sur un terrain plus digne et plus convenable ?

Ce serait alors le cas de recourir aux imprétions de Camille, et de s'écrier avec elle !

Que le courroux du Ciel, allumé par nos vœux,
Fasse pleuvoir sur lui son déluge de feux !

FIN DU PREMIER VOLUME.